U0007914

TYPOGRAPHIC

SYSTEMS

Axial System

Radial System

Dilatational System

Random System

Grid System

Transitional System

Modular System

Bilateral System

Zeitgeist 02

Kimberly Elam

Contents | 目次

金柏麗·伊蘭姆/著　　呂亨承/譯　　陳軍慧/審定

結構系統是所有設計的基礎，可分成八大類，每一類皆可衍生出無數的構圖。設計者若瞭解最重要的視覺組織系統，就能在結構或結構組合中，流暢自如地安排文字或圖像，甚至創造出不同的新結構。為文字編排建立組織，是相當複雜的過程，設計者要考量每項元素的溝通效果，使之發揮功能，還要思考層次、閱讀順序、易辨性與對比等諸多因素。

文字編排系統很類似建築師所稱的「形狀文法」(shape grammar)。建築式樣可透過形狀文法的分析，變成以線條為基礎的構圖系統。形狀文法不僅可用來進行建築式樣的歷史分析，還可在設計時發揮功用。本書中要談到的八種文字編排系統也很類似。每一種系統都有獨特的規則，而這套規則的目的，是引導設計者做決定時能有焦點。從這觀點來看，設計作品可說是依據形狀文法所表達出的視覺語言。有趣的是，結構系統雖然有焦點與限制，卻能在設計者探索構圖時激發他們的創意。

剛開始接觸設計的學生，可能覺得結構系統怪異不自然，畢竟這些系統很少出現在現實生活中的書本或電腦上。不過，學生在發展作品的過程中，會漸漸掌握結構系統，具體呈現出這些系統所蘊含的創意潛力。

許多平面設計者最重視傳統的網格系統，忽略其他系統也能在設計時發揮功用。因此本書要運用視覺範例，闡述五花八門的解決方案，讓設計師、教師與學生從中獲得洞見，開拓自己對結構組織法的視野，知道文字編排除了網格系統之外，還有另一片天空。

- -

金柏麗・伊蘭姆 (Kimberly Elam)
鈴林藝術設計學院 (Ringling School of Art and Design)
圖像與互動傳達系
佛羅里達，薩拉索塔 (Sarasota)

設計者若瞭解視覺組織系統，能更深刻理解設計過程。
過去的設計教育與視覺設計過程，偏重於印刷時僵化的
水平垂直網格。但是在製作作品的過程中，若想獲得秩
序與效率，網格系統已不是唯一的方式。如今設計者要
傳達訊息時，可自由運用八種文字編排的組織系統。這

些系統拓廣了文字編排的溝通視覺語彙，可吸引讀者閱
讀內文。
在探索視覺組織的系統時，可把重點放在設計方法，如
此不僅焦點明確，也簡單易懂。這八種視覺組織系統為：
軸線式、放射式、漣漪式、隨機式、網格式、行進式、

以下圖例的排列方式，皆是左邊為各個
系統的範例；中間則是單一字級與字體
粗細的構圖範例；最右邊則是加入抽象
元素的構圖。

軸線式系統 | Axial System
軸線只有一條，所有元素都放在這軸線
的左右兩側。

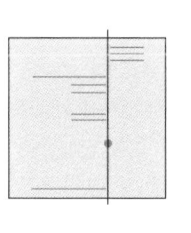

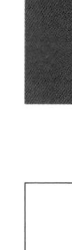

放射式系統 | Radial System
所有元素皆從一個焦點延伸出來。

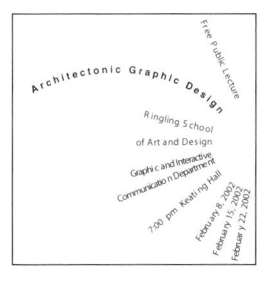
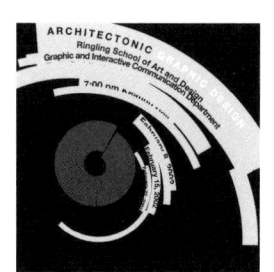

漣漪式系統 | Dilatational System
所有元素從中心點環狀擴散開來。

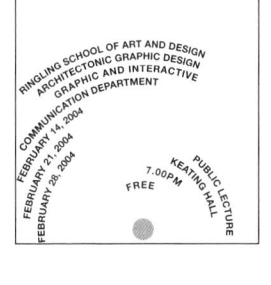

● 作品元素與設計過程 ｜ **Project Elements and Process**

模組式與雙邊對稱式。接下來的章節會解釋各個系統，而設計者的功課是：運用每一套系統，來發展一項文字訊息。本書會以兩種做法，探討各系統的視覺表現。第一，以固定的文字字級與字體粗細，發展一連串的構圖。這樣設計者才能跳脫最老套的解決方案，真正以這種系統嘗試設計。第二則是在一連串的不同構圖中，看看透過抽象元素與色調變化，可以如何強化訊息的溝通效果。所有構圖都使用內容相同的八行文字訊息。這目的在於凸顯視覺組織系統的變化。相同的文字訊息，能在我們比較各個系統時有基準，看出文字編排的細膩差異，也

隨機式系統 ｜ Random System
元素似乎沒有特定的模式與關係。

 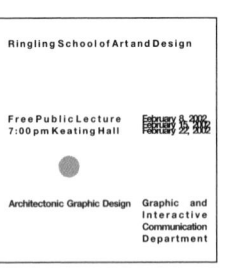 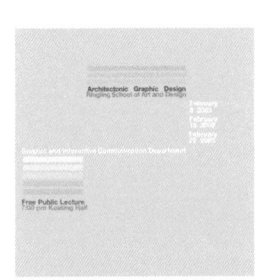

網格式系統 ｜ Grid System
以垂直和水平來劃分版面的系統。

行進式系統 ｜ Transitional System
這是把元素層層結合、沒有固定形式的系統。

Project Elements and Process ｜ 作品元素與設計過程

能發現視覺表現可多麼千變萬化。

每種系統都有其獨特的美感與視覺語彙。雖然多數系統不適用於冗長訊息，但所有的系統都能加以調整，傳達出活潑的力量。設計者可思考訊息的調性、結構、長度與意義，讓每個系統能發揮詮釋訊息及溝通的功效。這

麼一來，文字編排就能與訊息融為一體，成為構圖畫面，進而更有力地吸引讀者，強化訊息的意義。

模組式系統 ｜ **Modular System**
將諸多抽象元素變成標準化單元，架構起來。

雙邊對稱式系統 ｜ **Bilateral System**
所有文字以左右對稱方式，安排在一條軸線上。

● 限制與選擇 ｜ **Constraints and Options**

在設計任何作品的過程中，可透過文字編排上的限制與選擇促成豐富細膩的變化。以下的構圖練習中，設計者必須把所有的文字都排到版面上，但可依照自己的想法來斷行，把一行字變成多行，也可改變文字列的分組及閱讀方式。行距不同，會讓位置與紋理出現變化。文字間距與字母間距若調整，也可為紋理與色調賦予不同的樣貌。

斷行
文字可依照設計者的想法，斷成多行。

Architectonic Graphic Design	Architectonic Graphic Design	Architectonic Graphic Design

行距
行距可以緊密重疊，也可以寬大鬆散。

Architectonic Graphic Design	Architectonic Graphic Design	Architectonic Graphic Design

單字與字母間距
單字與字母間距的變化，可營造出不同的版面紋理。如果字母的間距增加，單字的間距也要增加，閱讀時才不會混淆。

Architectonic Graphic Design	Architectonic Graphic Design	Architectonic Graphic Design

若版面不大，又碰上有幾行文字太長，可先斷行。如果斷行模式能符合直覺與邏輯，放在一起的文字就會很自然。文字分組很重要，能簡化構圖，提高易讀性。

許多設計者一開始會覺得電腦的預設行距（約是字級的20%）就可以用。但隨著作品持續發展，設計者對頁面文字的紋理會更敏銳，開始研究起如何調整行距，讓行距更緊密或寬鬆。

斷行

在版面中，「Graphic and Interactive Communication Department」是最長的一行文字，必須分段，才能更流暢地安排訊息（左圖）。分段之後，可更容易在版面上移動文字列（中圖），分組時也能更符合邏輯（右圖）。

行距

在作品的初期設計階段，設計者通常會依照電腦預設值來決定行距（左圖）。但隨著作品演進，設計者會嘗試把每行文字分門別類，調整行距（中圖）。等設計者越來越有感覺之後，就能審慎規畫與組織行距、單字間距與字母間距。

圓形與構圖 │ The Circle and Composition

圓形像是個萬用字元，可放在構圖中的任何地方。在侷限於單一字級和字體粗細的構圖上，圓形很能引導視線、創造軸點、營造張力或強調重點，也可讓版面看起來更井然有序或平衡。

在單一字級與字體粗細的構圖練習中，圓形的位置可大幅改變構圖。若在文字行列間塞進圓形，可產生張力。如果放在一列或一個單字旁，可凸顯重點。若圓形與文字列對齊，可營造出秩序感。把圓形放在版面的左上部

強調

終點

強調與張力

組織

組織與強調

強調

平衡

平衡與軸點

平衡與軸點

分，像給版面一個起點，放在右下部分，則像是視線終點。設計者在做完草圖時，可搬動圓形位置，發展另一套更強烈的構圖系列。接下來，就要評估設計成果。在這系列構圖中，設計者採用的選擇雖然各不相同，但效果都不錯。設計者透過這個練習，會明白一個小小的元素能完全改變構圖與讀法。

圓形位置有強調與組織的功能
這個圓分開了兩組文字，強調白色的文字行。

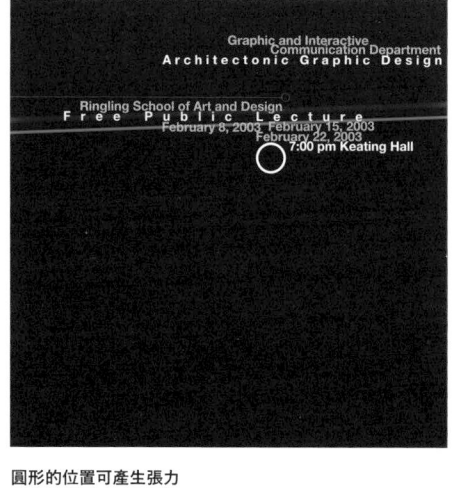

圓形的位置可產生張力
這個圓形很靠近文字，觀看者的視線在閱讀文字之前很難忽視圓圈，因而產生張力。

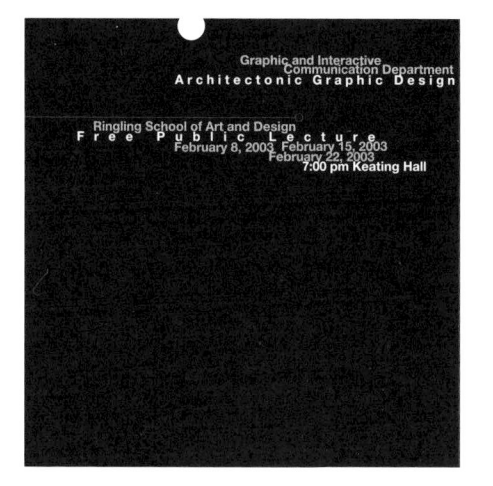

圓形的位置可當作起點
圓形漂浮在黑色背景上方，成為視線進入構圖的起點。

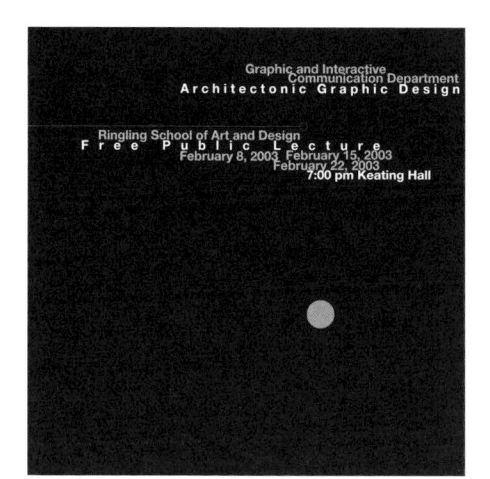

圓形的位置可當作終點
圓形打開黑色空間，成為視線的終點。

抽象元素｜Nonobjective Elements

善用抽象元素，可讓構圖更銳利、更連貫。文字編排的功能是傳達訊息，抽象元素則可強化重點、賦予架構與平衡。抽象元素與文字編排搭配得宜，便能凸顯層次順序，有效引導讀者視線，使訊息傳達得更清楚。抽象元素可讓版面呈現出秩序與方向感，有助於訊息傳達。設計者在製作草圖與檢討作品的過程中，會對構圖的細膩差異更敏銳，更懂得如何利用抽象元素與色調。設計者常認為，這個階段最有趣、最有成就感。這個跨頁的範例，善加運用了簡單的抽象元素（例如長方形或線條、圓圈與色調）。在運用線條的系列構圖中，相同長度或不同

線條系列

線條可使訊息更有組織、強調訊息重點。單一粗細、長度相等的線條，主要的功用在組織。如果線條粗細改變，則可創造節奏，引導視線前進。改變線條長短可創造強烈的傾斜感，而改變線條粗細則可創造層次，將視線引導至線條最粗的部分。

Contemporary American Photographers
The Museum of Modern Art
June 12–15, 2001

原構圖

Contemporary American Photographers
The Museum of Modern Art
June 12–15, 2001

以線條當作組織元素

圓形系列

圓形可當作抽象軸點，或創造出層次。從右邊的範例可看出，圓形可讓視線聚焦在某個字，使它成為整個構圖中第一個被讀到的東西。

Contemporary American Photographers
The Museum of Modern Art
June 12–15, 2001

Contemporary American Photographers
The Museum of Modern Art
June 12–15, 2001

圓形可點出重點與層次

色調系列

色調的簡單變化，即可大幅改變訊息的層次。在白色背景中，視線會受到最大塊的黑色吸引，而以黑色為背景時，則會受到最大塊的白色吸引。運用色調，可強調一段文字或其中的某個部分，讓訊息更有視覺節奏。

Contemporary American Photographers
The Museum of Modern Art
June 12–15, 2001

Contemporary American **Photographers**
The Museum of Modern Art
June 12–15, 2001

色調的變化可呈現出版面的重點與層次

長度的線條，會產生明顯的視覺差異。線條粗細不同時，視覺排列會更繁複。圓形則是很有視覺吸引力的元素，無論多小都能引起注意，因此很適合用來凸顯重點。最後的範例則是說明，簡單的色調改變，也可控制訊息的層次與構圖紋理。下列的範例中，文字訊息都相同，但是讀者閱讀訊息的方式都不同。

運用抽象元素時必須審慎，避免這些元素顏色太多或形狀繁複，導致喧賓奪主，搶了訊息的鋒頭。

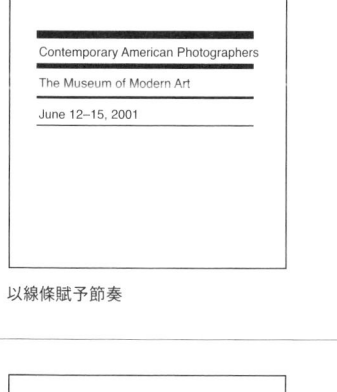

以線條賦予節奏

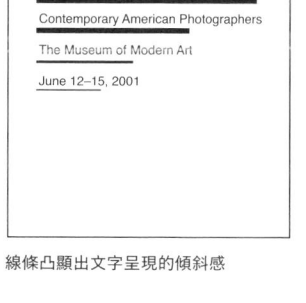

線條凸顯出文字呈現的傾斜感

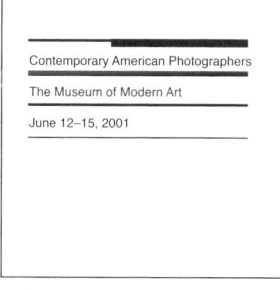

以線條來強調層次

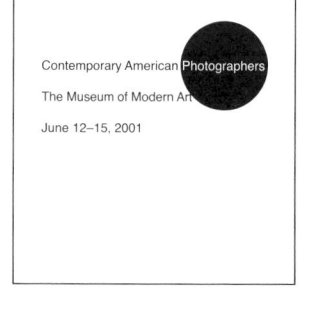

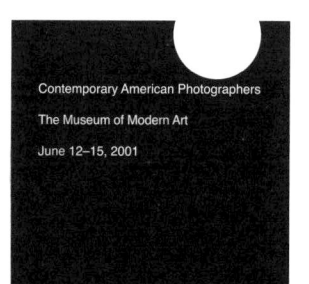

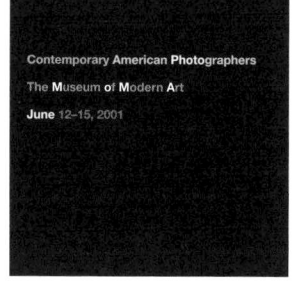

1. Axial System

沿著單一軸線的左右兩邊設計

軸線式系統

軸線式系統簡介│Axial System, Introduction

軸線式系統可說是最簡單的一種系統，是將所有的元素，沿著單一軸線往左或往右安排。換句話說，這系統是沿著一條隱含的主軸線，讓元素往兩旁岔出排列。軸線可放在版面的任何地方，做出對稱或不對稱的構圖。大自然有不少軸線式排列的例子，例如：樹幹、花莖等諸多植物。

設計者嘗試過軸線式系統之後，會發現非對稱的安排比對稱排列有趣。若不將軸線放在版面正中央，而是偏左或偏右，版面的空間會出現大小之分，使空間的分隔更有變化。運用不對稱的版面，會讓相對單純的視覺排列呈現出更強的趣味。

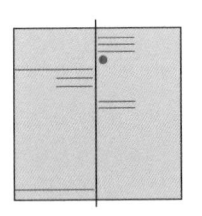

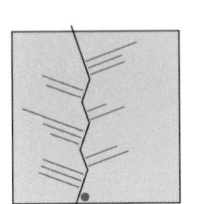

雖然在軸線式系統中，運用非對稱的構圖常有不錯的效果，不過下面這張建築師科比意（Le Corbusier）的展覽海報，仍是以中軸線來做對稱設計。觀看者一看到海報，會聯想到科比意的現代建築多麼單純，可說是向他的簡潔建築致敬。這裡的文字編排都放在軸線的同一邊，使

海報版面上出現區分，也讓版面中央科比意臉部的正方形上光區更顯眼。然而這張照片以非對稱的方式，凸顯建築師以手扶著他的招牌圓眼鏡。左右邊緣的兩條細細的水平白線隱含著一條水平線，可將上光的正方形切分為二，使觀看者的視線聚焦在這張圖上。

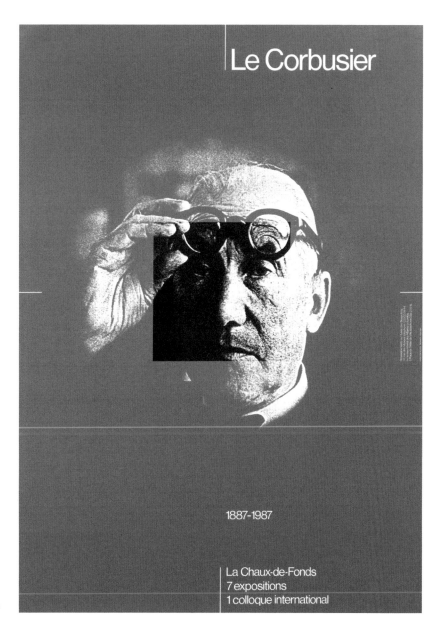

Werner Jerker, 1987

軸線式系統 ｜ Axial System

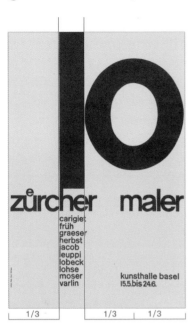

迪特瑪‧溫克勒（Dietmar Winkler）為「銅管樂器音樂表演」（Music for Brass）設計的海報中，運用一道弧形軸線，與號角的鐘型線條互補。

Dietmar Winkler

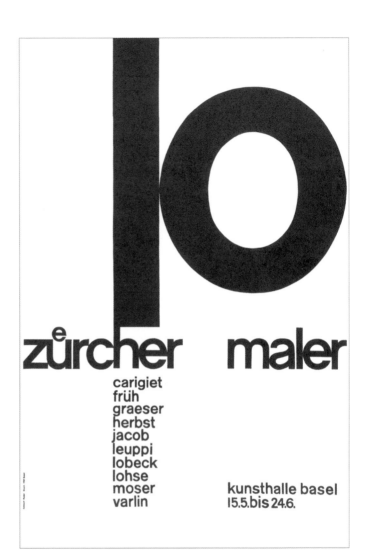

Emil Ruder, c. 1960

埃米爾‧胡德（Emil Ruder）為「十位蘇黎世畫家」（10 zurcher maler）所設計的展覽海報，便是單一軸線的設計。版面上以強烈的垂直線條來凸顯數字「1」，而這線條出血延伸到海報的頂端之外，下方又與「h」連接，因此更強化垂直的視覺流動。整張海報的比例被這個「1」及畫家的姓名欄位，劃分出1：2的美觀比例。

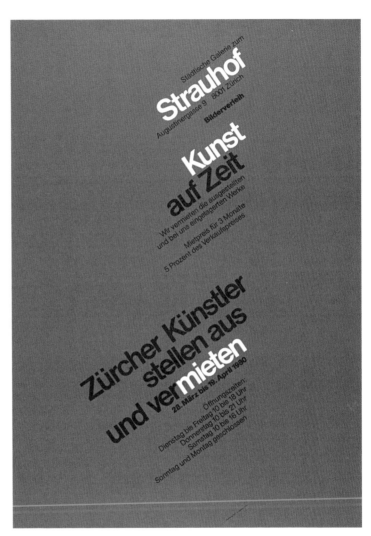

Odermatt & Tissi, 1980

這張歷久彌新的海報，採用的是經濟實惠的雙色印刷，以及單一軸線的設計。雖然文字僅用了兩種字級，但這三個白色字十分搶眼，因而創造出清楚的層次。海報應用非對稱的排列，把軸線放在左側算來海報寬度三分之二的位置，將版面切割成 2:1 的漂亮比例。文字斜斜排列在垂直軸線上，使版面更加活潑。

軸線式系統的試做圖演變 ｜ **Axial System, Thumbnail Variations**

軸線式系統有清楚易懂的優點，可幫助設計者培養文字分組、單字間距、字母間距、行距與構圖的敏銳度。這些元素在沿著軸線排列時，彼此之間會直接產生關係，訊息也會蘊含秩序感。這種系統較容易做出吸引人的構圖，但要超越常規倒不那麼簡單。設計者在動手之後，會思考如何斷行、將文字分組，以強化溝通效果。許多構圖的外觀與感覺似乎相差無幾，促使設計者另闢蹊徑，設法做出不同的紋理與構圖安排。以下習作中，有字體

初期階段

開始認識軸線式系統，這個階段的焦點，放在以行距與斷行來排列訊息。

中間階段

設計者瞭解軸線系統之後，就會嘗試各種單字間距、字母間距與行距。留白與內文紋理都更顯重要。

進階階段

之後，設計者會嘗試不同的軸線形狀，做出奇特的排列方式，或以不常見的方式來斷行。僵化的垂直軸線可變化成鋸齒狀，或靠近版面邊緣。文字可集中在某區域或欄位。

大小與粗細必須一致的規定，因此設計者會嘗試從調整單字間距、行距與字母間距等方式著手。這時設計者必須要探討字母的正負空間，以及寬鬆與緊密的紋理並排時，整體構圖會產生什麼樣的變化。待設計者懂得欣賞非對稱之美，就會改變軸線的位置。通常富有創意、讓人稱奇的作品，要到試做圖的最後練習階段才會出現。在這個階段，設計者會開始顛覆構圖「應該」有的樣貌，以更新奇的方式來設定軸線、斷行與空間組織。

軸線式系統 | Axial System

狹窄的欄寬

若欄寬狹窄、每行文字短，軸線的擺放位置能產生最多變化。右圖作品中，設計者盡量讓每一行維持一個單字的長度。文字放在細長的灰色長方形，又靠近黑色背景，因此產生張力。紅色圓形可強調出重點，細細的水平線則分隔「architectonic」與「graphic」兩個字。若要製作不對稱的構圖，可移動軸線，把文字放在左邊或右邊。在下面的例子中，版面垂直分成三份。每張構圖上的文字排列是一樣的，把軸線放在中間的構圖（第二張圖），左右兩邊的空間比例類似，看起來最乏味。但如果軸線往左邊或右邊移，空白空間的比例就會改變，成果也較有趣。這麼一來，觀看者的視線會受到訊息及空白空間的變化吸引。

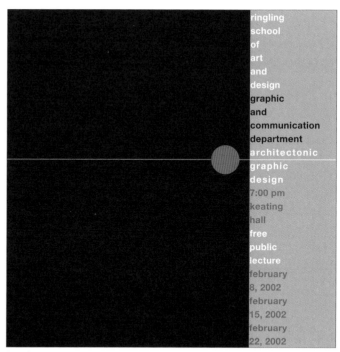

Jorge Lamora

從這一系列的試做圖中，可看出軸線位置放在左邊、中間與右邊，會使上方例子的抽象構圖產生空間比例的變化。

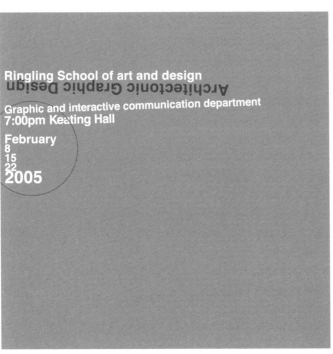

Ringling School of art and design
Architectonic Graphic Design

Graphic and interactive communication department
7:00pm Keating Hall

February
8
15
22
2005

Jonathon Seniw

寬大的欄寬

若文字列的長度較長，雖然彈性沒那麼大，但仍可營造構圖趣味。以左邊的例子來說，文字的上方與下方空間比例有變化。這項構圖還嘗試了另一種新奇做法：文字列不必保持水平，方向也不一定要正確。稍微偏離基線會造成視覺上的不穩定，反而更能吸引注意，增加趣味。下方構圖也運用類似策略將文字分組，且色調加以變化。兩個例子都把文字集結在單一的區塊，讓寬闊的背景來調整視覺效果。

Ringling School of art and design
Architectonic Graphic Design
Graphic and interactive communication department

7:00pm Keating Hall
February 8, 2005
February 15, 2005
February 22, 2005

左邊抽象構圖的試做圖

7:00 pm
Keating Hall
Architectonic Graphic Design Free Public Lecture
Ringling School of Art and Design
Graphic and Interactive Communication Department
February , 2005, February , 2005, February , 2005

Mona Bagla

Ringling School of Art and Design
7:00 pm Keating Hall
Graphic and Interactive Communication Department
Architectonic Graphic Design
Free Public Lecture
February 14, 2004
February 21, 2004
February 28, 2004

Sarah Al-wassia

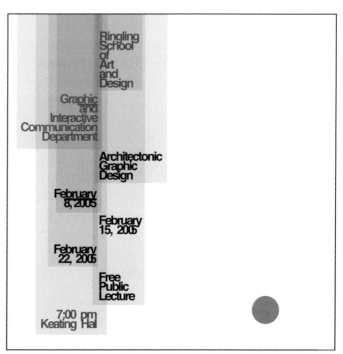

軸線式系統｜**Axial System**

透明度

如今設計者可利用電腦的設計工具，發揮以前只有攝影師或暗房技術人員才能做到的效果。將透明的平面重疊起來，是善用抽象元素的好辦法。這些平面有視覺節奏，而重疊時會讓顏色產生變化，並凸顯出軸線。

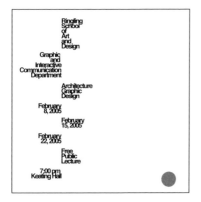

右邊抽象構圖的試做圖（使用單一字級與字重）

Nicholas Lafakis

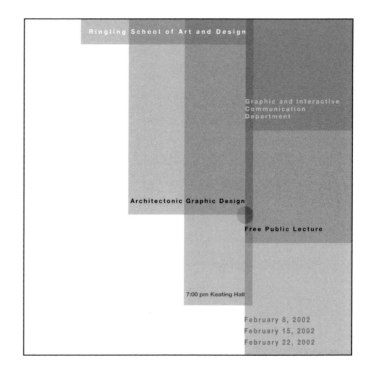

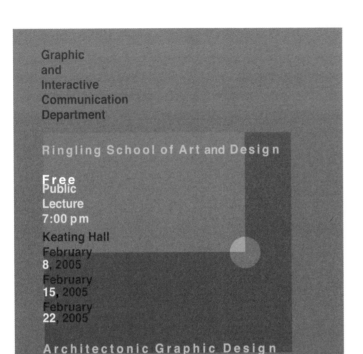

Kisa Brown

透明度

設計者在操作抽象元素之前，要先以單一的字級與粗細來構圖。下方的三個例子，說明設計者從最初的單一字級與字體粗細開始著手，待設計過程逐漸演進，遂發展出強烈的軸線構圖，為抽象元素的構圖做準備。

左邊的例子就是抽象元素構圖的範例，說明色調與透明的抽象元素，可讓構圖更好看。這構圖的結構相當簡單，運用兩個長方形，搭配一個圓形來凸顯轉角，使整體構圖顯得更精采。文字的分組則是透過色調變化來呈現，最長的兩行文字放在長方形的邊緣，因此感覺不會太長。

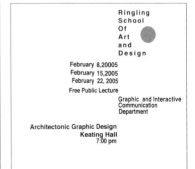

上方抽象構圖的一系列試做圖（使用單一字級與字重）

軸線式系統 ｜ Axial System

水平動線

軸線式構圖經常沿著單一的軸線對齊，具有很明顯的垂直視覺動線。右圖的範例則使用水平的長方形。這幾個長方形橫跨版面，又凸顯標題，改變了整體版面的視覺重點。所有字型元素都嚴守軸線分布，但水平動線很明顯，彷彿能飄起來。下方是同一位設計者製作的草圖，說明在完成這作品之前的種種視覺思考。

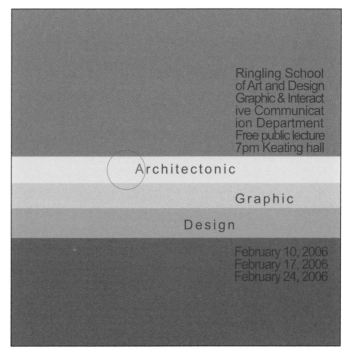

Azure Harper

右方抽象構圖的試做圖（使用單一字級與字重）

Azure Harper

28

Axial System ｜軸線式系統

Loni Diep

有形狀的背景

抽象元素還可延伸擴大成背景，讓背景空間具有形狀。在本頁的例子中，有形狀的背景可引導觀看者閱讀文字，增加視覺趣味。雖然這些構圖中的文字編排仍依照軸線排列，看起來卻比較活潑。

左圖中，圓形重複出現且分裂為二，為垂直軸線提供對比。字距寬鬆的淺灰色文字，也與灰色背景上緊密排列的文字形成對比。

右下圖的階梯形狀分隔了空間，呼應文字群的形狀。背景分成大塊的深灰色，以及小片的淺灰色。

左下圖的圓形與版面更內部的灰色形狀區域重疊，產生對比，並將視線引導到軸線與文字。

Dustin Blouse

Ann Marie Rapach

軸線式系統 │ Axial System

隱含形狀的軸線

最常見的軸線，是和版面基線呈垂直的軸線。但是在軸線系統中，採用有形狀的軸線亦無不可。有形狀的軸線可以有一個彎曲，也可以有多個轉折，呈現出鋸齒狀效果。將各行文字適當分組，構圖就不會太過複雜、比較連貫，還能更凸顯出軸線形狀。

在右圖中，軸線是隱藏的，只透過文字方塊的邊緣來暗示。下圖的軸線則是較複雜的鋸齒狀，同樣是由文字方塊來界定。隱藏的軸線比較幽微，能留下更多想像空間。

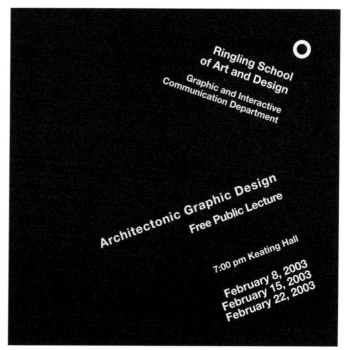

Jeremy Borthwick

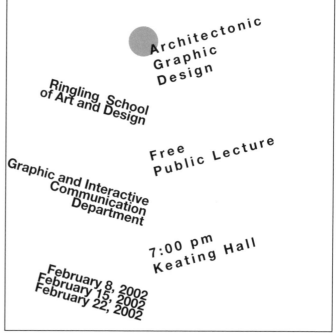

Melissa Rivenburgh

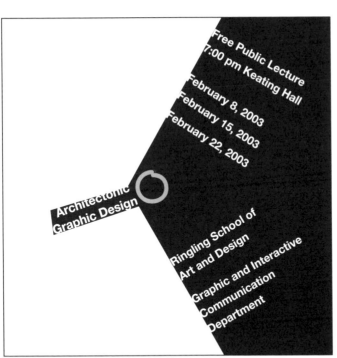

Rebekah Wilkins

形狀外顯的軸線

色調與抽象元素能框住顏色、界定空間、強調軸線形狀，遂使構圖更搶眼，視覺更有力道。抽象元素可清楚凸顯軸線形狀，並運用線條或色調變化來區分構圖空間。

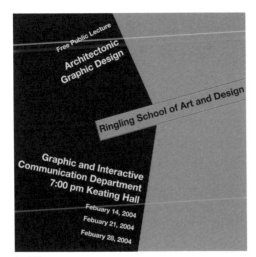

Loni Diep

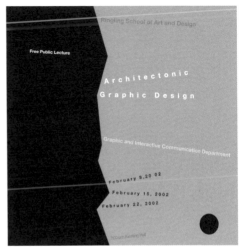

Rebekah Wilkins

軸線式系統 │ Axial System

斜軸線

任何軸線式構圖，幾乎都能斜向偏轉。
斜軸線是很活潑的視覺方向，使構圖很
有動感，彷彿暗示著動作。這樣的構圖
空間會更繁複，因為留白被分成三角
形，而不是長方形或正方形。

右圖的抽象元素構圖，是依照下方單一
字級與字體粗細的習作而來。這作品
中，只是把文字編排的構圖稍微翻轉，
讓軸線偏斜。後來，設計者再使用黑色
背景與有形狀的灰色區域，於是空間出
現區分；灰色區域的造型能為版面帶來
變化，也能凸顯出演講時間。

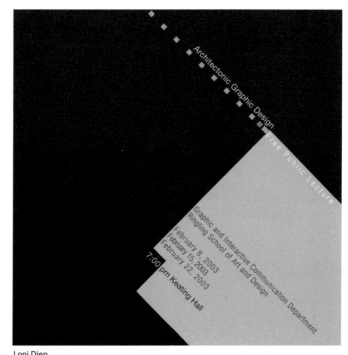

Loni Diep

上方抽象構圖的試做圖（使用單一字級與字重）

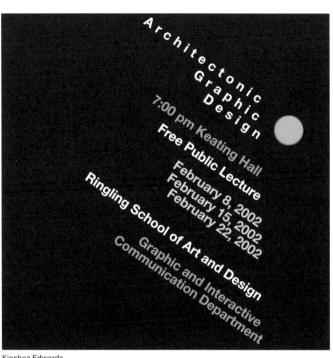

Kieshea Edwards

斜軸線

左圖就是斜向構圖的優美範例。這和前文提到的專業設計者奧德瑪特與提西（Odermatt & Tissi）所製作的海報有異曲同工之妙，每行文字皆斜放在垂直軸線上。如此一來，海報會呈現出強烈的動感，觀看者在閱讀每一行時，視線會往軸線移動。軸線右邊的黑色長方形幾何空間，和左邊的不規則空間形成對比。文字的分組、色調與行距都有變化，能強化層次感。

下方的作品則採用較傳統的斜軸式構圖。兩個範例都運用色調變化使文字列與文字組出現區別。右下的字級大，容易閱讀，紅線可美化與凸顯科系名稱及演講題目。左下的字級較小，排列較緊密。色調的細膩變化雖然讓文字讀起來較吃力，不過整體效果卻更有視覺趣味。

Mona Bagla

Melissa Pena

2. Radial System

從一個中心點延伸而出的設計

放射式系統

放射式系統簡介 | Radial System, Introduction

在放射式系統中，所有元素皆從一個中心焦點出發，像光芒一樣往外延伸。花瓣、煙火、建築圓頂、日冕、輪輻、海星，都是放射式系統的例子。放射式構圖很活潑，觀看者的視線會被吸引到構圖的焦點。這個點可以是隱含的，也可以明確描繪出來。

在放射式系統中，線條的方向會使文字偏離傳統的水平基線，可能導致訊息不容易閱讀。在這系統中，文字列可用許多不同方式來排：從上到下、從下到上、正放或倒置。為了保持文字傳達訊息的功用，文字應以讀起來最舒服的方式排列。

放射式結構多半極為對稱，例如花朵、建築圓頂與海星。由於放射線條可形成圓，因此視覺效果相當不錯。構圖常會以單個或多個圓的數個部分，與文字搭配。這樣會產生不對稱，雖不圓滿，卻能引發更多視覺趣味。

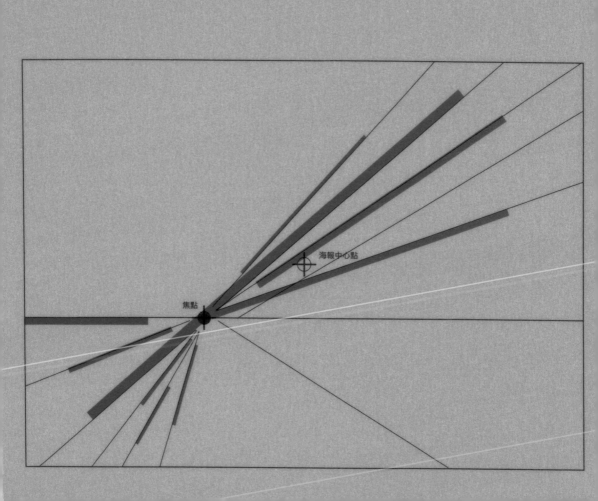

焦點

海報中心點

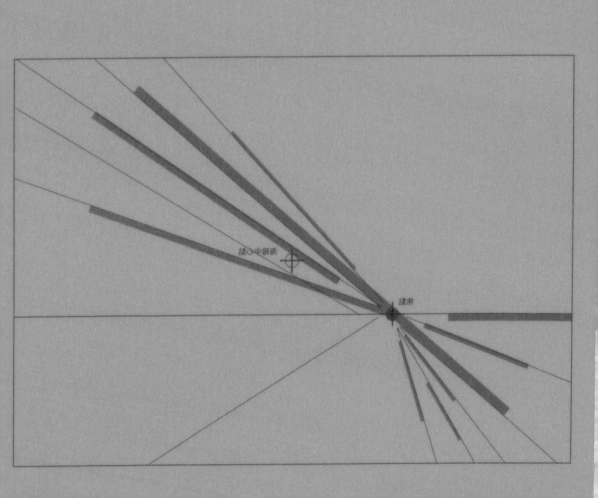

Radial System ｜ 放射式系統

以下的範例是舊楚曼啤酒廠（Old Truman Brewery）的海報。這張海報就是運用放射式系統，說明工廠倉庫經過翻新之後，蛻變為「匯聚年輕設計人才的中心，讓他們發揮足以切割鑽石的犀利才華」。文字是圍繞著中心視覺焦點與強烈的水平線排列，而角度銳利的文字如輪輻般，切穿拼貼畫面。

放射式構圖有助於傳達這張海報的概念：這棟建築物是會爆發出能量的核心。在閱讀文字列時，視線朝中心焦點移動，之後往外放射，彷彿訴說這裡的設計人才，將對整個社區帶來影響。

Paul Humphrey and Luke Davies, Insect, 1998

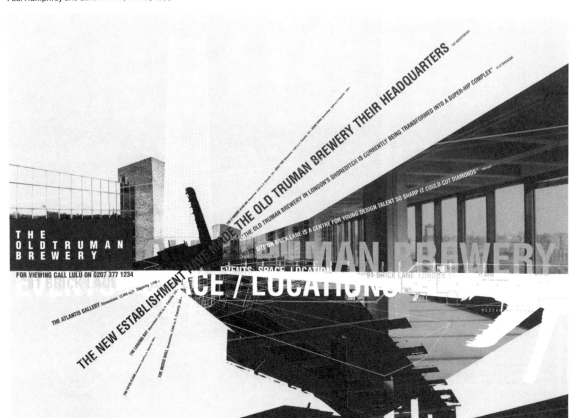

● 放射式系統 │ Radial System

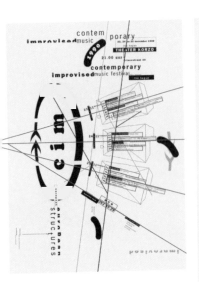

這是當代即興音樂節（Contemporary Improvised
Music Festival）的海報，視覺構圖是運用二度與
三度空間的互動。不同維度的造型文字方塊，從
橢圓周圍放射而出。文字則是依照演出日期，在
長方形中的輪廓中排列，黑色的反白長方形更進
一步強調重點。

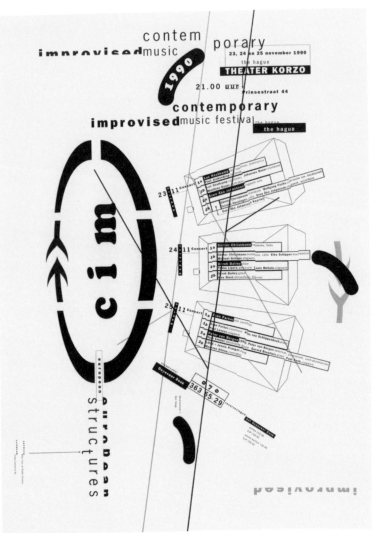

Allen Hori, Studio Dumbar, 1990

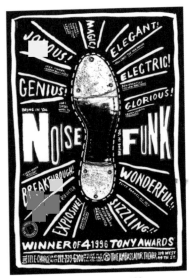

Paula Scher, Pentagram Design, 1996

《踢踏春秋》（Bringin Da Noise, Bring in Da Funk）
這齣音樂劇，是透過踢踏舞與音樂來頌揚角色。
文字以踢踏舞鞋底為焦點放射出去。這張海報的
構圖散發出不拘謹的氣氛，而運用手寫字的不規
則與變化，更能增添隨興之感。版面上的文字以
手繪線條分隔，「Noise」與「Funk」的字級變
化，可強化放射感。

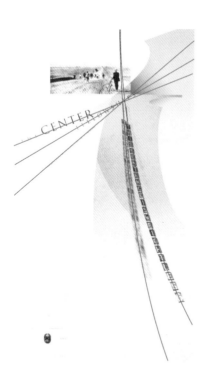

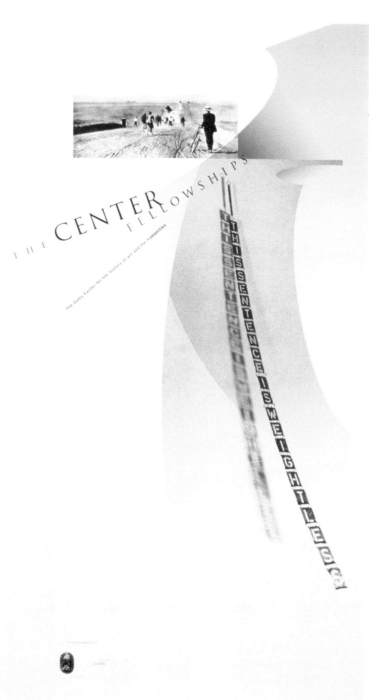

這張海報是瑞貝卡‧曼德茲（Rebeca Mendez）為蓋蒂中心獎助金（Getty Center Fellowship）設計的海報，毫不費力地反映出空間與動態感。觀看者的視線會被泛黃的照片吸引，而照片上的旅人朝著遠處的某個點前進。弧形的文字「This sentence is weightless」（意為：「這句話舉無輕重」）迎風飄揚，將視線引導至視覺焦點。

Rebeca Mendez, 1995

放射式系統的試做圖演變 ｜ Radial System, Thumbnail Variations

在設計放射式系統的構圖時，馬上會面臨的挑戰在於每行文字變成各自獨立的單元，只與視覺焦點有關聯。設計者在剛開始著手時，構圖大概像往四面八方射出的光芒，各個元素之間的間隔相等。這樣的構圖顯得太複雜，文字列尚未分組歸類，留白空間也只是大小差不多的楔形。隨著作品繼續演進，視覺焦點的位置可變成非對稱、離開中心，或放在頁面外，設計者對留白空間的處理也更細膩。設計者更熟悉這套系統之後，會以有趣

初期階段
一開始，放射元素占去構圖的大部分空間，每一行都是個別元素。

中間階段
設計者熟悉放射式構圖之後，會嘗試運用曲線做變化，也會調整文字列之間的空間、將各文字列集結分組或以直角排列，並將視覺焦點放在某個角落。

進階階段
設計者更熟練放射式系統的構圖之後，就能把重心放在將文字列分組，創造層次。設計者可重新詮釋視覺焦點，從原本想像的一個小點，變成隱含的大圓圈圓心。文字對齊、呈直角排列等方式，會產生更正式、更新奇的成果。若把隱含的視覺焦點放在頁面之外，文字就能以小的斜度來排列。

的方式把文字分組、簡化構圖，紋理也較緊密。由於放
射式構圖在視覺上有明顯的斜向，因此較為活潑有力。
不過，放射式構圖顯然不易閱讀，因此較適合文字量不
多的視覺訊息。

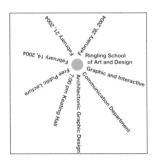
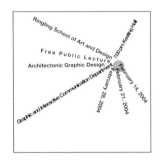
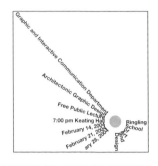

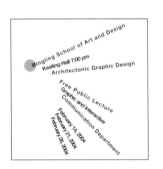
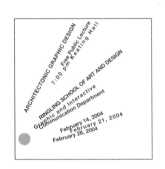

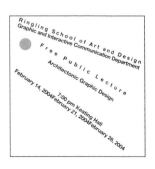

● 放射式系統 │ Radial System

強調策略

這一頁的三項作品有相同構圖：先將文字分組，再以旋轉的方式，讓各組文字以留白區隔。設計者以色彩與色調的變化，搭配不同樣貌的圓形，使構圖產生差異。使用少許紅色，可強調重點。右圖的紅圓圈輪廓可當作統整元素，左下則是以圓圈當作強調元素，右下圖則是使用隱含的圓。

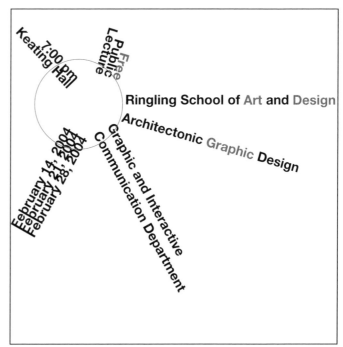

Andrea Cannistra

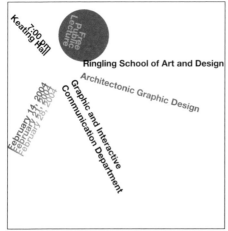

Andrea Cannistra

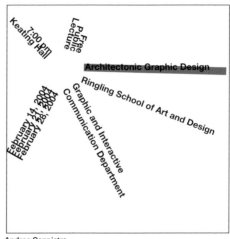

Andrea Cannistra

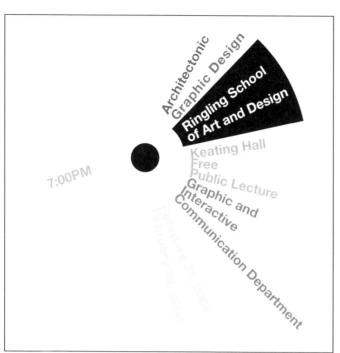

Chean Wei Law

文字分組策略

要在放射式系統做出層次並不容易，畢竟文字列各自獨立時，看起來最自然。這一頁的構圖讓各行文字獨立延伸之際，也運用色調、顏色與抽象元素的變化來創造層次，引導觀看者閱讀。設計者應用以下策略，創造秩序。第一張圖（左圖）是抽象的黑色扇形當作文字背景，因此讀者會先閱讀黑色背景的部分（1），接下來再讀紅色字（2）、時間（3），最後讀到灰色字。第二張圖（左下）是用不同顏色的長方形框框，幫文字分類。第三張圖（右下）則是透過顏色與色調，將文字分組。

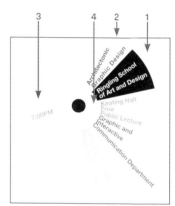

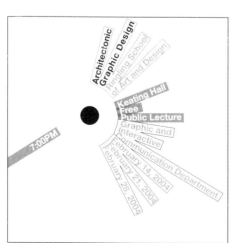

Chean Wei Law

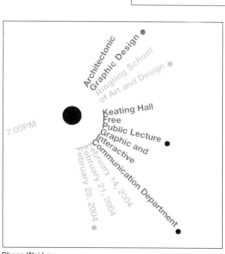

Chean Wei Law

放射式系統 │ Radial System

線條與層次

審慎使用色調與抽象元素，可為作品加
分。右邊大圖的範例善用線條，將讀者
視線引導到最重要的文字。白色文字突
出於線條邊緣外，可增加視覺趣味，紅
色文字也有異曲同工之妙。左下以灰色
為背景的小圖，則運用色調與大小寫變
化來做出層次，但力道很強，構圖豐
富。右下的第三張圖則是用更簡單的策
略，以灰色三角形為底色，強調演講題
目，同時整個版面也分成了三個部分。

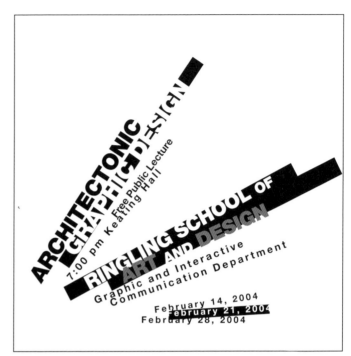

Jeremy Cox

Jeremy Cox

Jeremy Cox

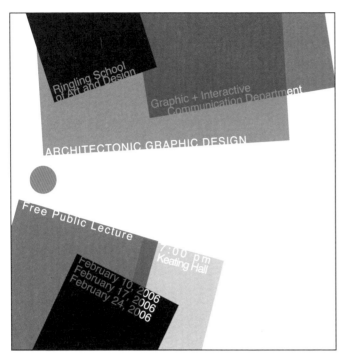

Willie Diaz

放射狀排列的透明平面

將文字放在透明的長方形平面，再把平面旋轉一下，能產生搶眼的效果。平面重疊時，更能凸顯出放射狀的動感（不是朝著中心點移動，而是繞著中心點移動），還會產生更多形狀。左邊這張構圖中的文字不僅位於平面上，還設計成出血，與背景相連。平面與文字都運用了透明度的效果。左下圖的動感更強，因為每個平面的角落會旋轉與重複，能引導視線。此外，文字有深淺不同的灰色變化，可增加視覺趣味。

左邊抽象構圖的試做圖（使用單一字級與字重）

放射式系統 │ Radial System

包覆

在放射式構圖中，不妨使用形狀來包覆
文字，以簡化構圖。右邊這張構圖中，
設計者在版面上用白色長方形包住演講
題目，背景空間也因此產生奇特的分隔
方式。在下方的範例中，細細的扇形輪
廓把空間分成兩個部分與兩個組別。設
計者在較大的組別中再用虛線來凸顯出
演講主題，並劃分出另一個小扇形。

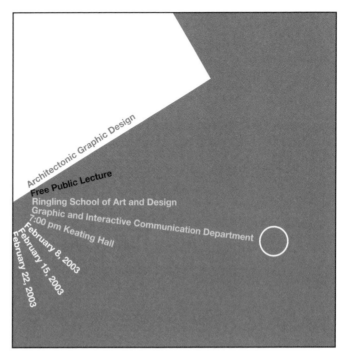

Casey Diehl

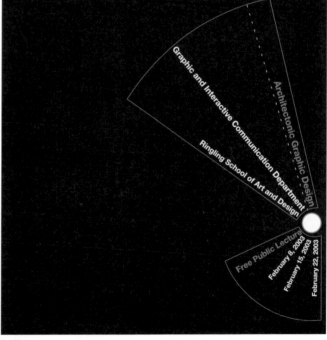

Ian Hoene

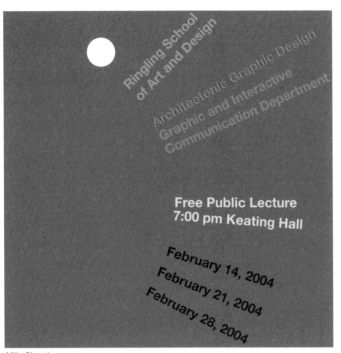

Mike Plymale

圓形排列

這一頁的範例皆未大量使用抽象元素，只採用一致的文字排列及色調變化，因此可讀性更高。在這兩份作品中，每行文字皆沿著隱含的圓形放射而出，構圖簡潔，文字分組明確，能幫助觀看者閱讀文字資訊。在左圖的範例中，設計者使用色調變化，以紅色凸顯主題，能進一步界定文字的分組及層次。左下圖的範例中則有一行文字以弧形排列，為原本相當一致的結構中帶來變化，還能讓讀者第一眼就看到這行字。

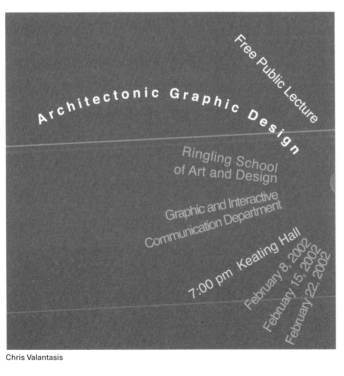

Chris Valantasis

左邊抽象構圖的試做圖（使用單一字級與字重）

放射式系統 ｜ Radial System

直角與鈍角

這張跨頁上的作品是以呈直角（90°）或
鈍角（90°到120°）放射的文字行列，詮
釋放射式系統。設計者以斜角集結與放
置文字，這麼一來，會比最常見的放射
式構圖更容易掌握，效果也很好。文字
列的關係井然有序，容易閱讀。留白也
清楚分成美觀的長方形或三角形。

右圖為直角構圖，正方形是把整體構圖
連結起來的視覺焦點。文字分成四組，
每一組和正方形的邊緣相鄰。背景中重
複的白色文字能製造出紋理，而文字粗
細的變化與紅色的運用，能強調訊息中
最重要的元素。右下構圖則是用120°
的鈍角，將背景均分。最重要的一組文
字，則以黑色有造型的線條強調。

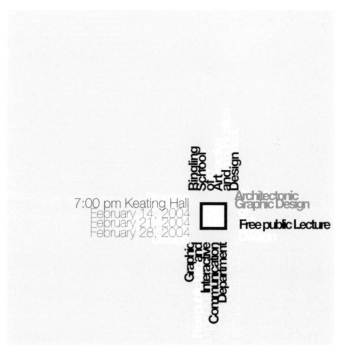

Jose Rodriguez

右邊抽象構圖的前期試做圖

Forrest Moulton

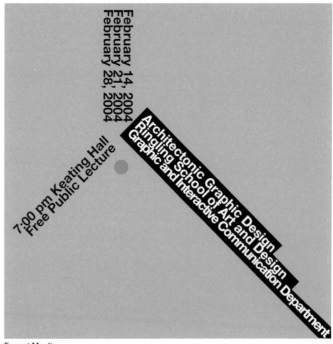

Forrest Moulton

48

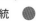

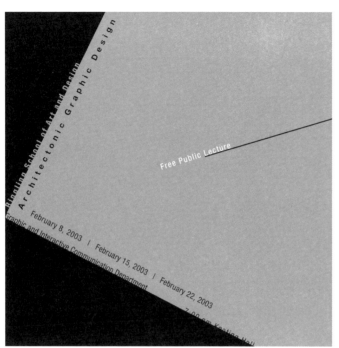

Loni Diep

直角

這一頁的例子是運用色調，俐落地將版
面分成不同區塊。在左邊的構圖中，黑
色背景上的灰色字以出血編排，延伸到
灰色區域，而灰色背景上的黑色字，也
以同樣方式處理，這麼一來，會讓文字
的位置更穩固。白色字以單行呈現，視
覺效果很好，而細細的黑線更增加這行
文字的動感，彷彿這行字能穿過空間。
右下圖的構圖相當簡潔。版面上的文字
分成三組，與圓形呈直角排列。文字的
對齊方式，暗示著有個看不見的方形邊
緣，而背景分成兩個比例美觀的長方
形。左下圖的版面是斜向的，分成四個
三角形，構圖較複雜。由於上方的深灰
色三角形，延伸到另外兩個長方形，而
長方形又圍出三角形，版面更顯得繁
複。文字組朝著視覺焦點匯集，能營造
出張力感。

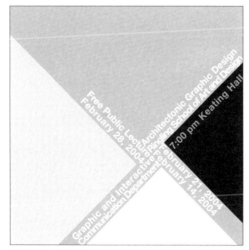

Nathan Russell Hardy

Elizabeth van Kleef

放射式系統　│　**Radial System**

螺旋形

以螺旋形來排列文字固然是挺有趣的點
子，但實際運用時卻會碰上問題：文字
在曲線上移動時，會出現上下顛倒的情
況。在右圖的例子中，設計者盡量調
整每行文字的長度，把最重要的兩行
「Architectoic Graphic Design」與「Free
Public Lecture」，放在讀起來最舒服的
位置。如此一來，就能提升螺旋形構圖
的視覺表現。

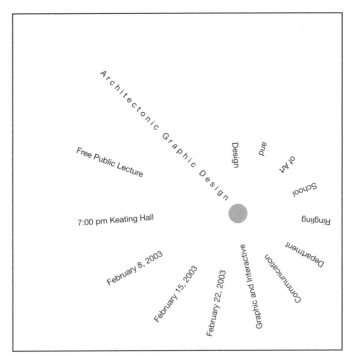

Loni Diep

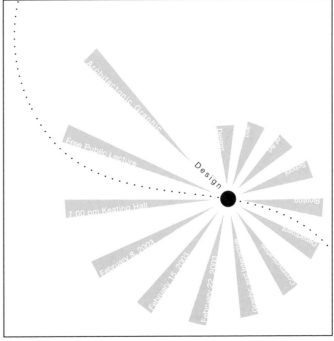

Loni Diep

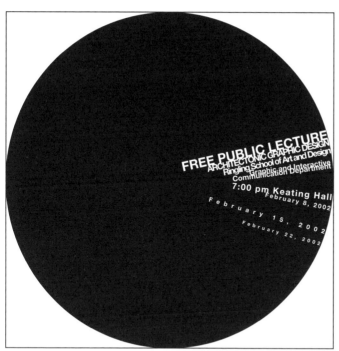

Gray West

巨大的圓形

左邊的例子中都是運用很大的圓形，讓每行文字從一個點放射出來——在這例子中，這個點就是隱含的圓心。巨大的圓在視覺上很有吸引力，而文字以大小寫和字級變化呈現出層次。在下方的構圖中，灰色圓是黑色文字的背景，焦點位於版面之外，而文字輕輕從圓形中放射而出。「Design」這個字在圓形之外以反白呈現，具有強調的效果。

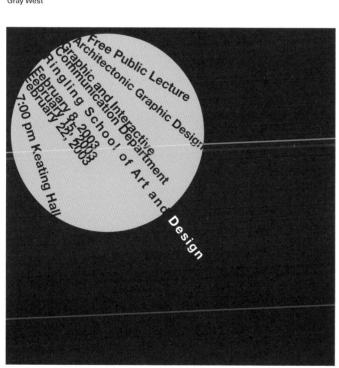

Rebekah Wilkins

3. Dilatational System

沿著環狀路徑設計

連漪式系統

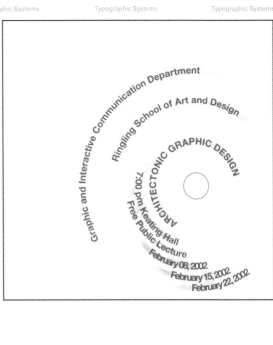

漣漪式系統簡介｜Dilatational System, Introduction

漣漪式系統會有一個圓心，從圓心擴散出多個圓形。眼睛的虹膜、石子扔進池塘激起的漣漪、聲波，都是漣漪式系統的例子。漣漪式系統和放射式系統都具有構圖頗富動感的優點，觀看者的視線會沿著圓形弧線移動，或被吸引到圓心焦點。

最簡單的漣漪式系統，是以有規則或有節奏的方式，從圓心往外增加圓圈的數量。其他變化做法則包括運用切線、非同心圓的漣漪，及多個漣漪。

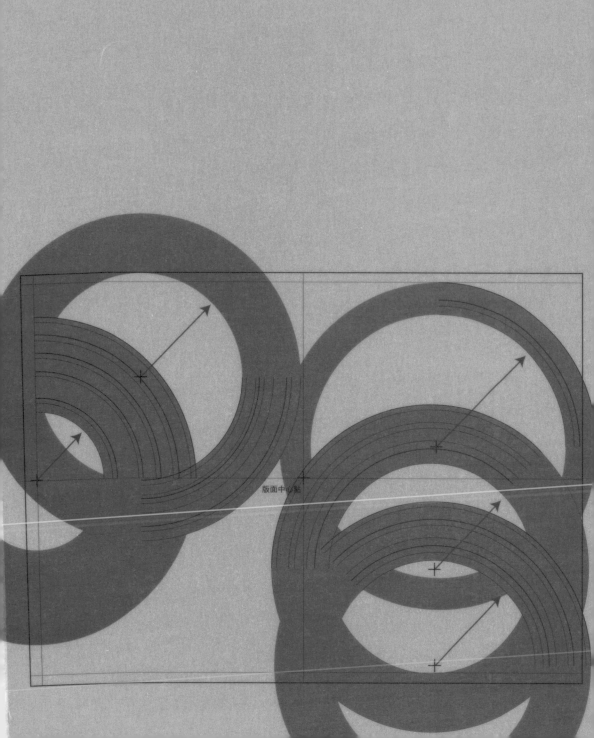

版面中心點

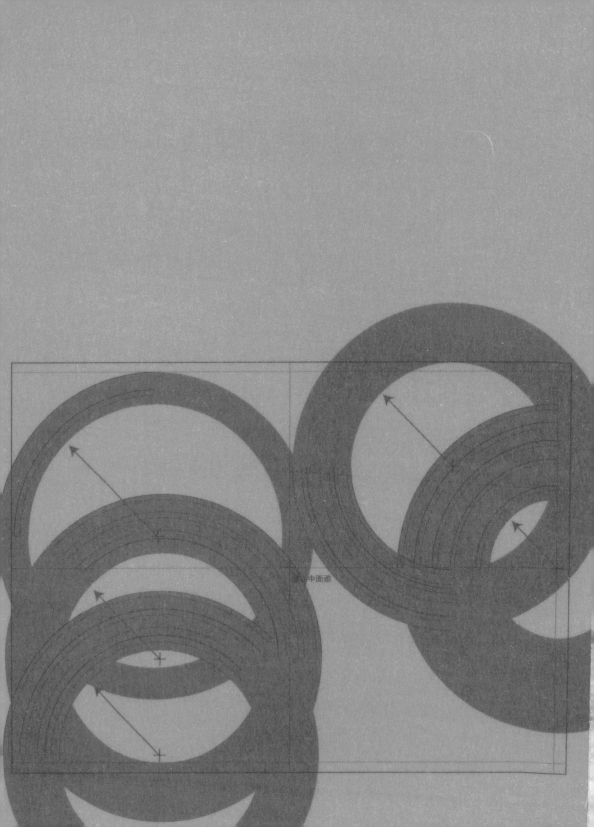

接下來的例子是伯納・斯坦（Bernard Stein）與尼克勞・歐特（Nicolaus Ott）為實驗音樂節所設計的節目單封面，靈感來源或許就是聲波擴散。這項計畫是請美術學院的設計者，為當代音樂節的封面操刀。音樂節的演出內容包括電子音樂、電腦音樂，還有結合音樂、燈光和動作的作品。這些封面從1982年開始，一直到1990年結束，共橫跨八年，其中六份封面皆應用連漪式結構當作共同的視覺語彙。

作品運用的手法相當單純，很具經濟效益，不僅當作摺頁節目單的封面，也是活動海報。此外，設計是在白色紙張進行雙色印刷，可大幅節省印刷加工。海報中的文字只運用兩種字級與三種字重，就創造出優美的層次系統。以下的表格詳細說明文字的階層，及設計者如何以字級、字重、顏色與大小寫來做出層次。

文字	字級	字重	顏色	大小寫
標題一、月、日：	大	粗	白	大寫
星期幾、地點、年份：	小	細	白	大寫與小寫
標題二、姓氏：	大	粗	黑	大寫
名字、曲目：	小	細	黑	大寫與小寫
贊助者：	小	中	黑	大寫與小寫

層次秩序

Bernard Stein and Nicolaus Ott, 1982

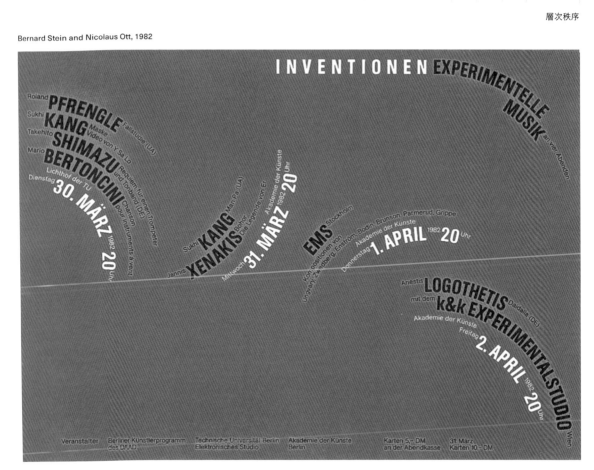

連漪式系統 │ Dilatational System

版面上的文字，在封面正反面的同心圓與相交錯的圓形
間流暢移動。連漪式系統成為安置一組組文字的結構，
各組文字都排列在大小差不多的圓上。設計師審慎為每
組文字安排層次：演出者的姓氏以粗的黑字呈現，名字
與其他次要資訊，則以較細小的黑字呈現，且與姓氏齊
高。演出的日期與時間，以大的白字呈現，額外資訊則
以較小的白色字呈現。設計者有系統地使用連漪的移動
與層次順序，做出實用美觀的構圖。

右頁上方是1996年音樂節（Inventionen '96）的海報與
節目單封面，版面上許多大小類似的圓，從同一個點旋
轉出來。這份作品的層次順序則比之前的作品單純，音
樂演奏者的姓名皆以小寫的白色字呈現，日期全以小寫
黑字呈現。每一組包含三行同心排列的文字，最內圈稍
微偏斜，強化活潑的動感。右頁下方則是1983年音樂節

的海報與封面（Inventionen '83），版面呈現強烈的方向
感。所有的弧線都朝向右邊前進，很有張力。雖然每組
文字的行數不同，使得弧線寬度也有差異，但都採用深
灰色。這個例子中的文字層次和先前作品差不多，音樂
演奏者的姓氏皆以大寫的黑字表示，名字與曲名則以大
小寫的小黑字呈現。星期幾是以大的白色大寫字呈現，
月份則以大小寫並用的白色小字呈現。

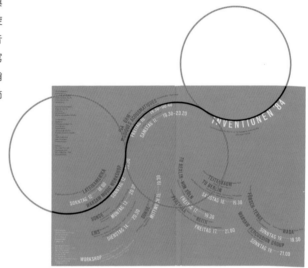

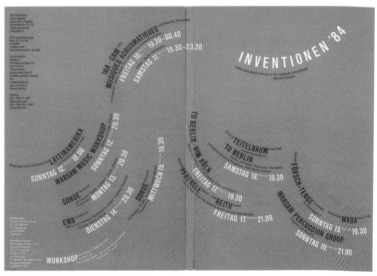

Bernard Stein and Nicolaus Ott, 1984

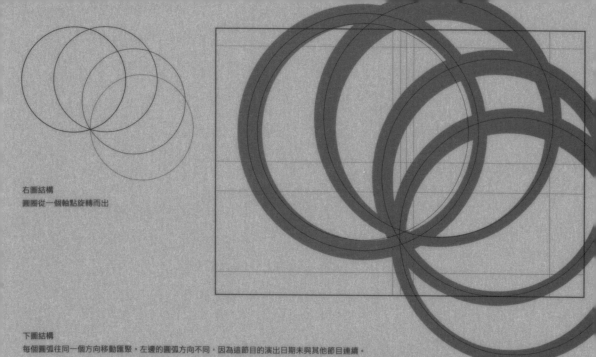

右圖結構
圓圈從一個軸點旋轉而出

下圖結構
每個圓弧往同一個方向移動匯聚。左邊的圓弧方向不同，因為這節目的演出日期未與其他節目連續。

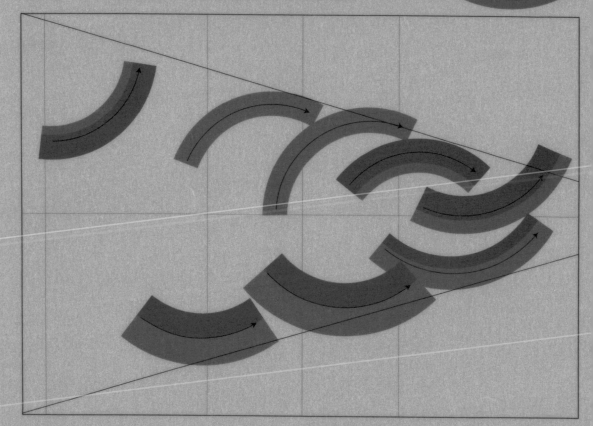

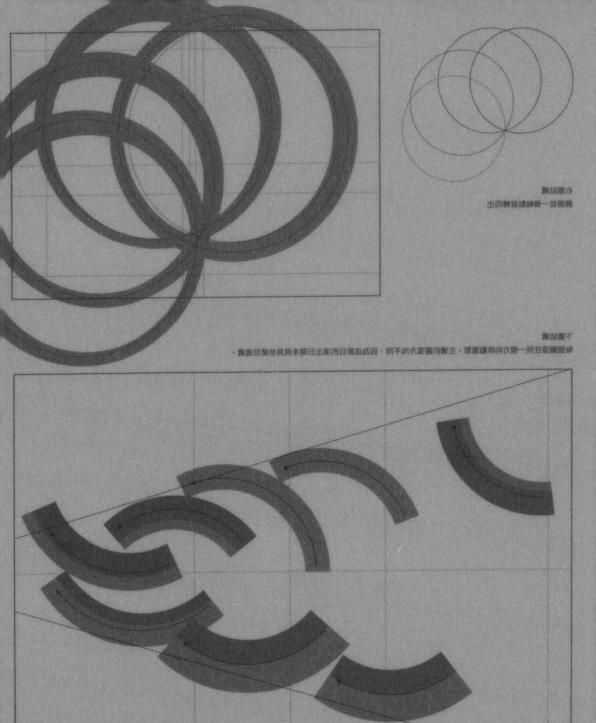

右圖註解
圖例一的雙軸轉動而出

下圖註解
讓圖例一的雙軸向度相同，形成圖形的轉動方向不同，因為圓形轉動目的消退與未與目消退其虛旋目的轉真。

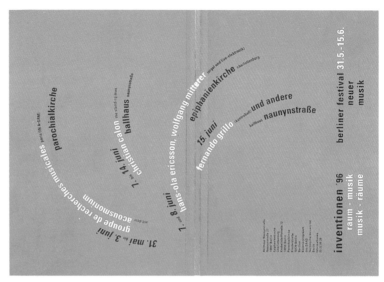

Bernard Stein and Nicolaus Ott, 1996

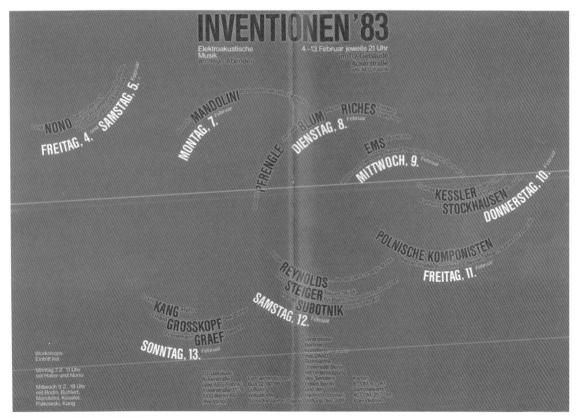

Bernard Stein and Nicolaus Ott, 1983

連漪式系統的試做圖演變　│　**Dilatational System, Thumbnail Variations**

在連漪式系統中，即使是短短的視覺訊息也不易掌控。以下範例所使用的視覺訊息都只有八行字，如此在探索過程中較容易掌握要領。在連漪式系統，文字排法很容易上下顛倒，或是排得不自然，不利閱讀。因此設計者

在構圖過程中，必須時時注意文字讀起來順不順。從中心點擴散的設計，會因為觀看者的視線試圖尋找這個點，因而隱含著動能。此外，觀看者的視覺力道不僅是往外擴散，同時還會在中心周圍打轉，可說有兩股隱

初期階段
剛開始探索連漪式系統時，文字呈環狀排列，設計者得先適應這種不常見的位置。作品通常是試驗性的，設計者會探索不常見的構圖紋理與空間。

中間階段
設計者熟悉了連漪式系統後，開始把焦點放在將文字分組，安排組織。

進階階段
設計者經驗增加，更能掌控構圖，懂得將文字分組與安排空間。設計者運用了文字對齊，構圖更有秩序、更簡潔。設計者會探索更多道連漪，以及各組之間的關係。

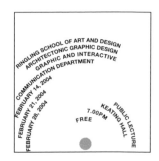

Dilatational System, Thumbnail Variations | 漣漪式系統的試做圖演變

含的力量：一個往外擴張，一個在旋轉。這樣構圖可能變得複雜，所以設計者得先把元素分組，才能讓訊息簡潔，整合視覺力道。

最好讀的漣漪式構圖，會透過構圖來賦予文字秩序感。

若能採用對齊的方式，就能在構圖中做出一道內部軸線，創造出秩序。階梯狀的排列則可透過節奏與反覆，引導觀看者的視線。將弧形文字列分門別類，也可讓構圖更簡練。

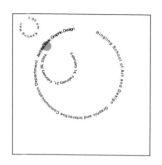
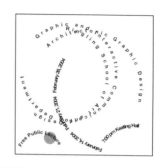
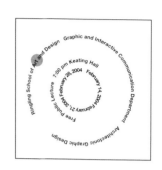

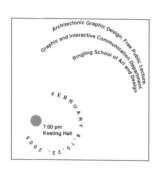
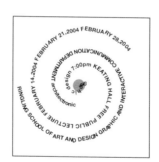
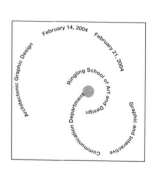

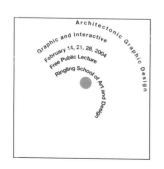

59

● 漣漪式系統 ｜ Dilatational System

結構

漣漪式構圖中，如果圓圈的排列出現變化，
構圖也會產生變化。在下方右上圖的例子
中，構圖呈現對稱，元素沿著一條中軸線
平均安排，有點類似雙邊對稱式的構圖。
如果讓圓圈彼此碰觸（下圖），構圖就大不
相同，文字線條會開始往切點移動，兼具
漣漪式構圖與放射式構圖的特色。

Omar Mendez

Omar Mendez

結構

這一頁的兩項構圖中,設計者把文字分組,並使用同心圓的階狀排列。文字列旋轉的幅度漸漸增加,強化了動感。左下圖的範例中,由於圓心往右下挪動,不對稱感就彰顯出來了。

Noah Rusnock

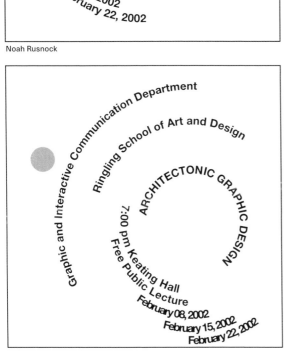

Noah Rusnock

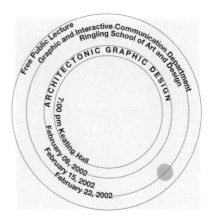

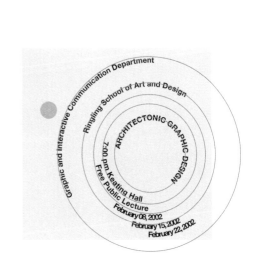

● 漣漪式系統 ｜ Dilatational System

抽象元素

右下的構圖既繁複又搶眼。設計者最初是
很平均地增加圓圈排列，但接下來，圓圈
就以某種角度貼近與旋轉，構圖因而出現
變化。寫著日期的小圓圈旋轉時，打斷了
文字的緊密紋理。文字背景中的抽象灰色
弧線具有強化重點的效果，可讓構圖更
搶眼。中央的灰色圓圈延續弧線的新奇變
化，出現變形與分裂。

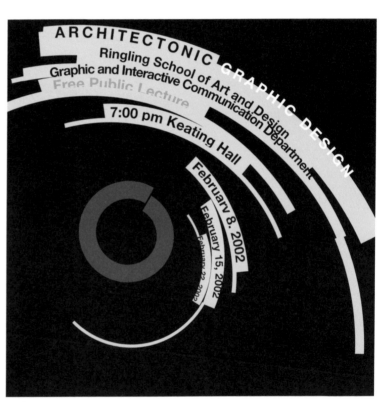

Gray West

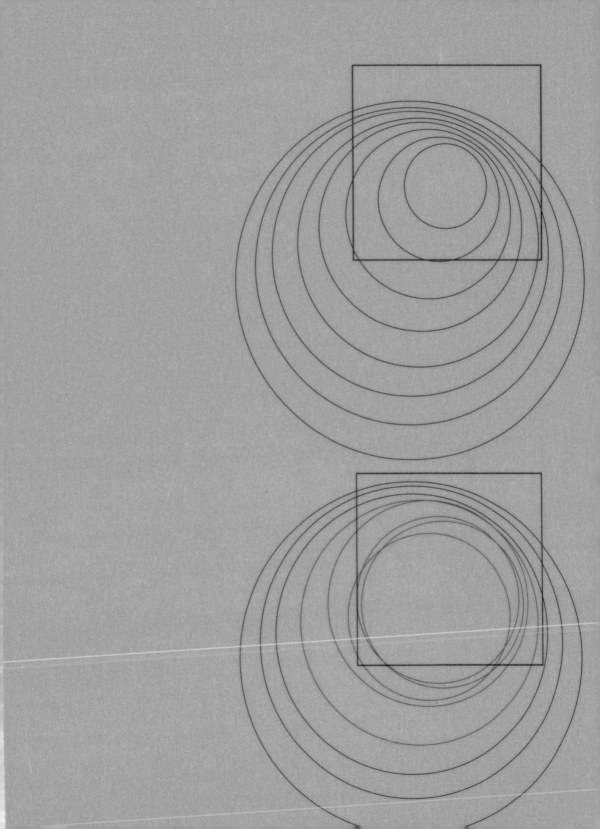

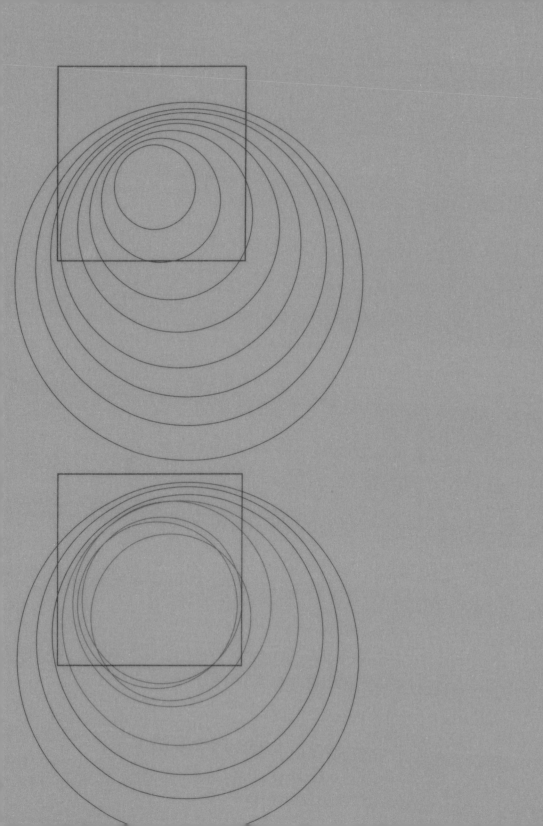

Gray West

Gray West

左頁抽象構圖的前期試做圖

漣漪式系統 │ **Dilatational System**

軸線

這作品運用鮮明的軸線，兼具軸線式與
漣漪式系統的特色。軸線可統整文字，
每行文字沿著垂直軸線分布時，彼此即
可產生關聯。在下方的作品中，靠近版
面邊緣的軸線也有類似功能。

Loni Diep

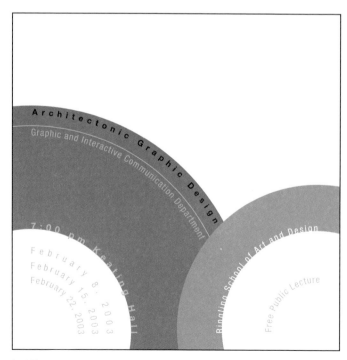

Loni Diep

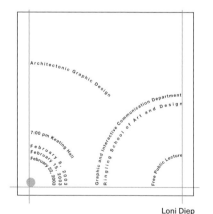

Loni Diep

Loni Diep

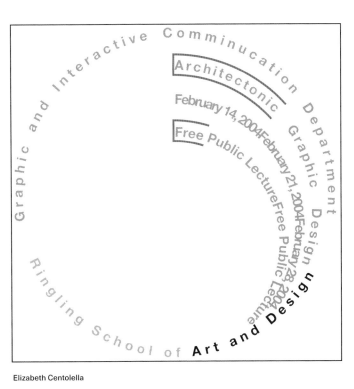

Elizabeth Centolella

軸線

這一頁的構圖主題，是由四個相切的圓形整合出強烈結構。貫穿版面中央的軸線，能傳達出秩序感，也成為內部三行文字的對齊點。設計者利用紅色線條，探索三種不同方式來強調結構，引導觀看者的視線。左圖是透過有造型的弧線來包覆文字、強調軸線。在右下圖的例子中，視線隨著螺旋狀的紅線前進時，也凸顯出構圖的環狀流動。左下圖的軸線則是垂直的。

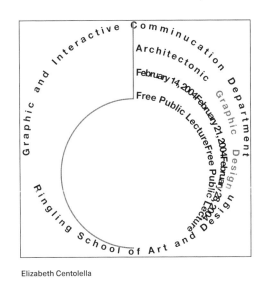

Elizabeth Centolella

Elizabeth Centolella

漣漪式系統 ｜ Dilatational System

螺旋

螺旋狀的動線與漣漪式系統很接近，效果有好有壞。有些文字在沿著曲線移動時，會出現上下顛倒的問題，導致可讀性降低，觀看者的視線隨著曲線前進時，不免覺得讀起來吃力。但是環繞著固定中心旋轉的螺旋線，可增加視覺趣味，彌補易辨性不佳的問題。

下圖是相同字級與字體粗細的草圖，強調的是動感而非訊息。右邊範例背景中的圓圈，功用並非分離文字，而是讓各行文字更好辨識。右下範例中的色調變化，同樣能讓文字更容易讀。

Elsa Chaves

Chad Sawyer

Nathan Russell Hardy

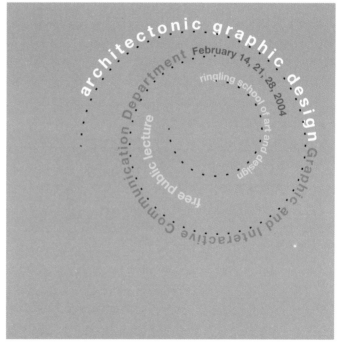

Elsa Chaves

66

Dilatational System ｜ 漣漪式系統

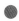

Eva Bodok

雙螺旋

在這個範例中，設計者運用兩道朝相同點旋轉的螺旋，減少上下顛倒的文字。齊左排列的日期與細碎的文字，從螺旋延伸出來。螺旋形狀在左上角中斷，改變了構圖造型，而右下角又裁掉一個搶眼的圓角，因此整體構圖更引人矚目。

上圖的試做圖

Eva Bodok Eva Bodok

連漪式系統 ｜ Dilatational System

曲線

這一頁的連漪式設計相當新奇，是用相切的圓所形成的曲線來構圖。右圖中，觀看者的視線會先落在左下角的文字，再往上拉到兩個隱含圓圈碰觸的地方。文字分成兩組，每一組都是由數個圓圈構成。這兩組文字又再構成一道曲線，將整體構圖整合起來。最下方的範例則採用多條曲線，操作起來比較困難，也需要相當大的空間，因此字體比較小，構圖也比較複雜。

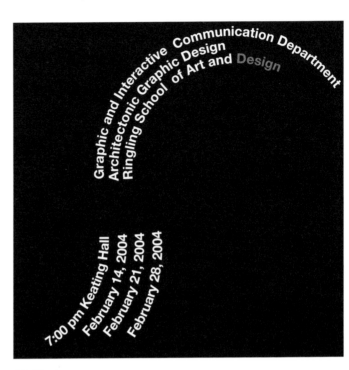

Mike Plymale

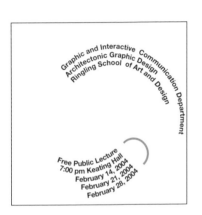

Mike Plymale 右圖的前期試做圖

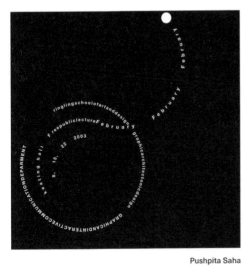

Pushpita Saha

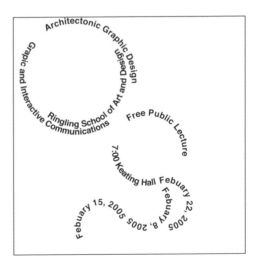

Anthony Orsa

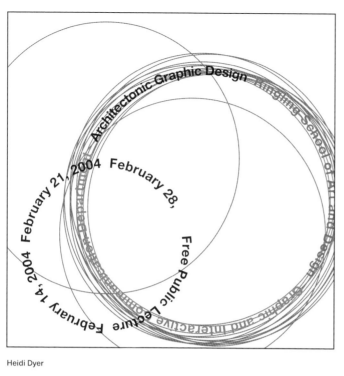

Heidi Dyer

完整的圓

這系列構圖的視覺主題，是兩個交疊的圓。文字分為兩組，較大的圓寫著演講主題、學校、系所名稱，較小的圓圈則說明日期。三張構圖都以色調變化，說明不同的資訊。以左下的例子而言，演講主題為紅色，學校與系所名稱則為白色。在左圖中，大圓圈後面還有紅色細線，強化動感。設計者還從大量重複的圓圈中，小心移出兩個圓圈，增加對比與構圖的統整性。

前期試做圖練習

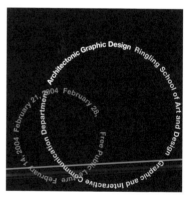

Heidi Dyer

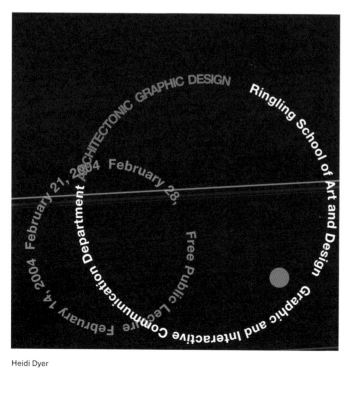

Heidi Dyer

69

4. Random System

將元素自由排列的設計

隨機式系統

隨機式系統簡介 ｜ Random System, Introduction

設計者排列隨機式系統的元素時，不採用明確的目標、模式、方向、規則、方法或目的，而構圖在表面上或許看起來很單純，實則不然。觀看者常誤以為隨機式構圖是依循某些模式安排，其實那些模式可能是無意間呈現出來的。這是因為早期人類為了求生存，眼睛和大腦會積極於尋找模式、畫面與秩序。早在好幾個世紀以前，人類就會從天空的星座或雲朵上，找出諸多圖案。這傾向仍延續了下來。

設計者在剛著手設計隨機式的作品時，會隨意將元素灑在構圖背景上。有些元素不免會剛好對齊，讓人誤以為是刻意安排的構圖。但如果使用裁剪、重疊、以怪異的角度來放置文字，導致易辨性消失時，效果反而會好。這樣會讓人覺得元素是隨機放置的，且能意外營造出活潑與自然的感覺，即使不容易讀，成效卻很好。

隨機式系統的特色
雖然隨機式系統沒有規則，然而設計者嘗試隨機設計的過程中，會很快發現許多視覺特色。隨機元素通常會：

·重疊	·有紋理	·不對齊
·裁剪	·非水平	·無模式
·斜放		

Random System ｜ 隨機式系統 ●

服飾品牌「Ba-Tsu」在1994年推出的海報，能馬上攫取
觀看者的眼光，和設計師的作風一樣引人矚目。這張時
裝品牌的海報上和一般海報不同，上面沒有產品的畫面。
想知道這張海報的目的是什麼，唯一的線索是公司名稱、
日期與地點。海報上的文字感覺是隨機出現的，拼貼在
三度空間。沒有任何元素是對齊的，彼此的視覺關係支

離破碎，每個字母都在空間中自由移動，隨機傾斜。部
分字母有色彩，打破灰黑色的紋理。然而這設計是清一
色以文字構圖，相當有一致性。

設計者齊藤誠（Makoto Saito）表示：「我是憑著直覺感受
與想像來做設計。」他的作品遊走於平面設計與美術之
間，不受傳統束縛，每項作品都展現全新的藝術表現。

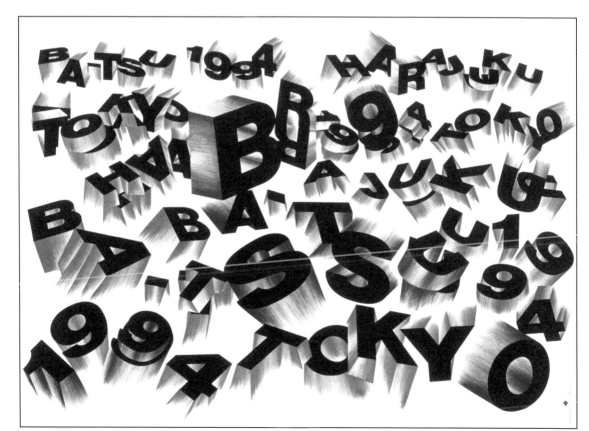

Makoto Saito, 1994

隨機式系統 | **Random System**

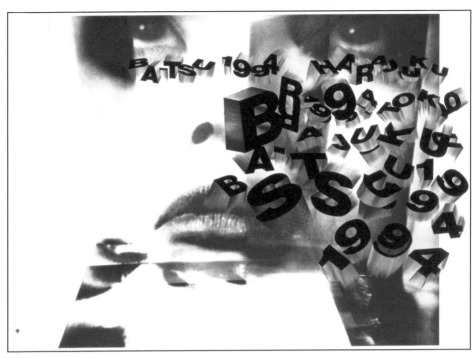

Makoto Saito, 1994

齊藤誠為 Ba-tsu 設計的另一張海報，是以浮動的立體字
母，展現出強大的視覺力量。透過裁剪的圖像，以及在空
間中飄浮移動的文字排列，呈現出謎一樣的空間。

David Carson, 1997

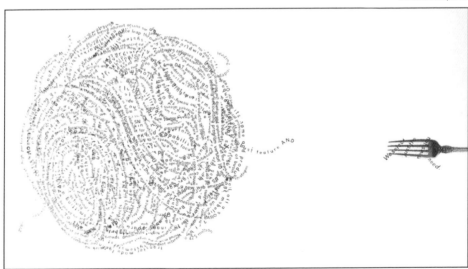

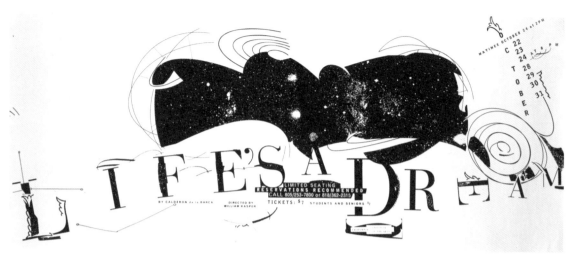

Gail Swanlund, Swank Design, 1994

在蓋兒‧史萬隆（Gail Swanlund）的「人生如夢」（Life's A Dream）海報中，文字與圖像的拼貼呈現出如夢境般的神祕特質。文字元素的自由排列，彼此關係鬆散，並以許多線條與抽象的翅膀改造，呈現出奇特樣貌。

這是大衛‧卡爾森（David Carson）為網路搜尋公司所製作的廣告，要表達的概念是：從混亂中找出所需資訊。左頁的例子中，叉子從義大利麵裡又起重要的資訊，而本頁的例子中，捕蠅紙上寫著「你需要的新聞」。

David Carson, 1997

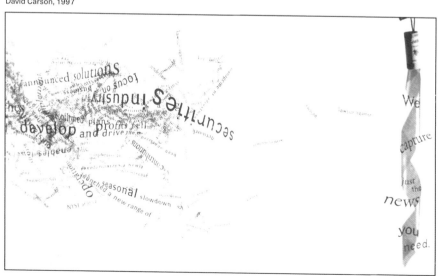

隨機式系統的試做圖演變 ｜ Random System, Thumbnail Variations

文字水平排列時，不太可能傳達出隨機效果。如果採用單一的排列方向，無論是水平、垂直或斜向，都會透露出秩序感與目的。但如果運用許多角度不同的線條，便能馬上表現出隨機感。傾斜角度越誇張多變，隨機感就越強。

角度越多，越容易自然發生重疊與裁剪，因此最有隨機感。但如果刻意要保持文字排列的溝通功能，就鮮少出現重疊或裁剪，以免妨礙易讀性。

初期階段
設計者很快會發現，文字若放在水平基線上或只稍微傾斜，無法傳達出隨機感。右邊的多張構圖中，由於文字列周圍的空間及整體紋理相當均勻，因此無法表現出張力。

中間階段
隨著作品發展，設計者開始將每行文字以不同角度放置，並且彼此重疊。設計者習慣讓文字重疊後，放置角度就會越來越戲劇性，即使易辨性降低也無妨。設計者也對構圖、留白空間的形狀與位置更敏銳。

進階階段
在這階段，設計者會運用重複、把每行文字分解成單字、再分解成個別字母等手法，讓構圖產生隨機感，不再具有易辨性。

紋理變化也有助於創造隨機構圖。如果是電腦預設的字距，字間相當平均，紋理是普通、有易讀性的。但文字紋理若偶爾出現極端變化，即可改變平凡的構圖。因此在隨機系統，若構圖保持抽象，把文字視為紋理（而不是溝通元素），反而是重要訣竅。文字列所創造出來的形狀與留白，是構圖時須注意的重點。

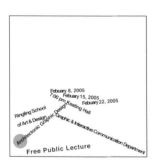

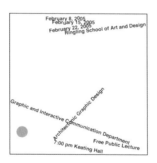

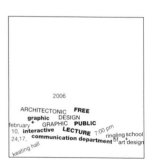

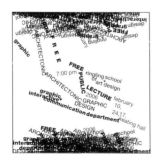

隨機式系統 ｜ **Random System**

純文字構圖

在隨機式的構圖中，訊息的易讀性會大
幅降低是不爭的事實，因此會令人質疑
是否為適當的溝通方式。但觀看者費點
力氣，仍可解讀得出作品的訊息，而文
字編排所呈現出的自然爆發狀態，也非
常吸引人。

練習隨機式設計的目的，在於體會實驗
性。在這過程中，會發現易讀性的程度
出現差異。多數設計者在一開始的時候，
作品仍具有相當的易讀性（右圖），之後
易讀性會漸漸降低（下圖）。右頁的例子
也是如此。小圖是易讀性較高的前期試
做圖，大圖是易讀性較低的後期之作。

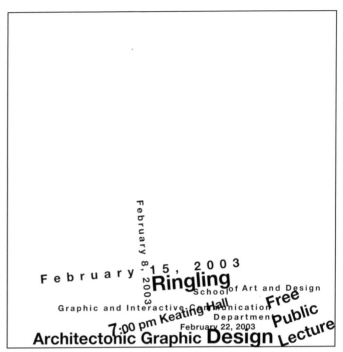

Matt Greiner

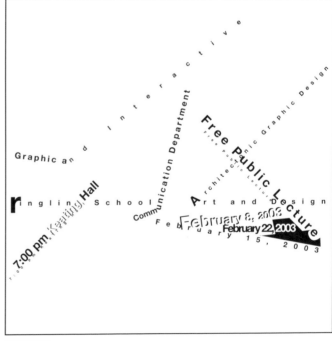

Matt Greiner

Lawrie Talansky

右邊抽象構圖的試做圖（使用單一字級與字重）

Lawrie Talansky

Giselle Guerrero

右邊抽象構圖的試做圖（使用單一字級與字重）

Giselle Guerrero

隨機式系統 │ Random System

抽象元素

抽象元素能增加形狀的變化，強化構圖
的隨機感。這些元素必須和文字一樣，
無論是形式或放置位置，都要呈現出自
由不羈的感覺。有時抽象元素可強調單
字或文字列，在混亂的背景中提升溝通
效果。

下方構圖中，紅色圓圈旁的黑色線條強
調「communication」這個字，指引觀看
者從這裡開始閱讀。線條斜放可增加隨
機感。右圖範例說明原本易讀性較高的
版本（右上），逐漸發展成比較有力、零
碎的作品（右下）。

右頁中，小圖是單一字級與字重的草圖
習作。雖然大圖上的文字構圖差不多，
但加入抽象元素後，構圖就豐富多了。
右頁下方的範例中，形狀不規則的線條
很能強化構圖視覺語彙的隨機感。

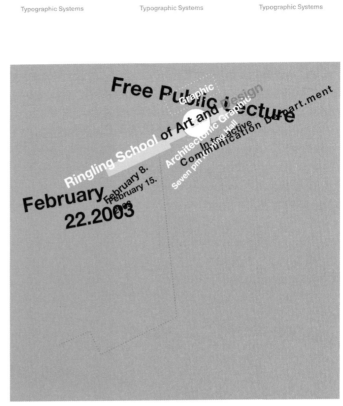

Jon Vautour

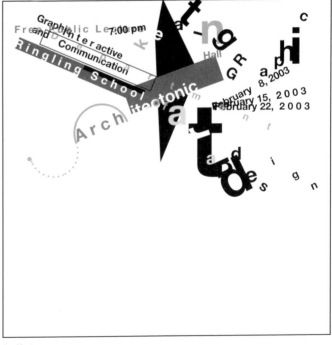

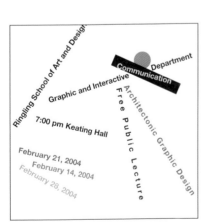

Melissa Pena　　　　Jon Vautour

Katherine Chase

右邊抽象構圖的試做圖（使用單一字級與字重）

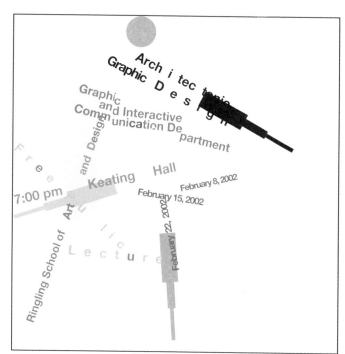

Katherine Chase

Chean Wei Law

右邊抽象構圖的試做圖（使用單一字級與字重）

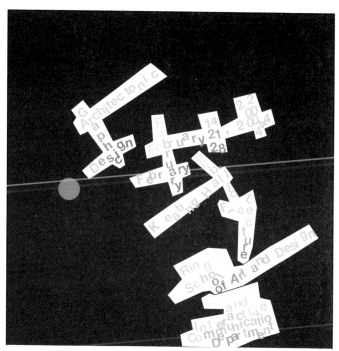

Chean Wei Law

● 隨機式系統 │ **Random System**

有形狀的背景

背景中若採用以奇特角度擺放的形狀，
可使構圖更豐富。這裡的背景與文字都
呼應文字列，以隨機角度排列。

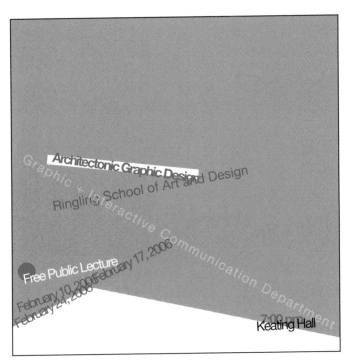

Amanda Clark

Amanda Clark

右圖的試做圖

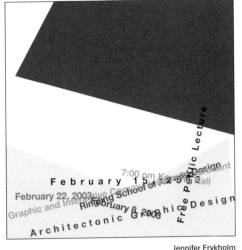

Jennifer Frykholm

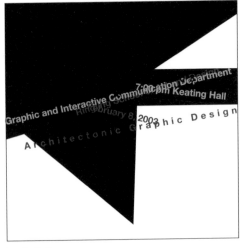

Jennifer Frykholm

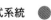
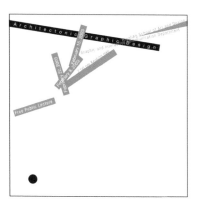

Loni Diep

右圖的試做圖

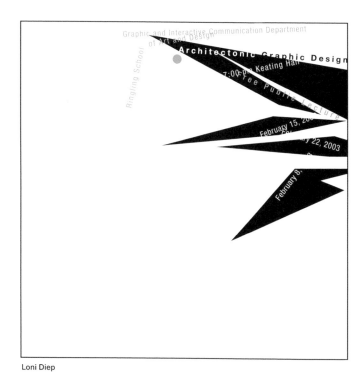

Loni Diep

Casey Diehl

右圖的試做圖

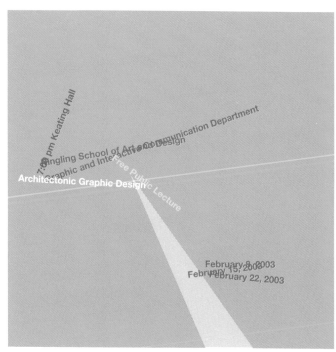

Casey Diehl

隨機式系統 ｜ **Random System**

重複

隨機式系統具有重複的特色。若字型元素大量重複，強化構圖紋理的趣味，往往會犧牲溝通效果。這裡的作品探索的是，如何把模式與紋理當作構圖元素。在本頁的例子中，溝通的重要性雖不如紋理，但是右頁的作品把文字疊在紋理上方時（右頁上圖），仍保存了些許溝通功能。另一項保留溝通功能的做法，則是右頁下圖的範例。這作品將訊息放大重複，並改變色彩、使用大寫，如此也能達到強化訊息的效果。

Pushpita Saha

Pushpita Saha

右圖的試做圖

Pushpita Saha

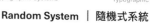

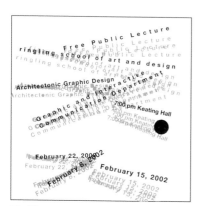

Chad Sawyer

右圖的試做圖

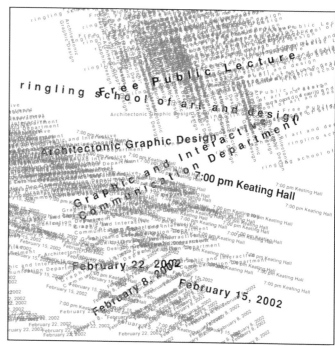

Chad Sawyer

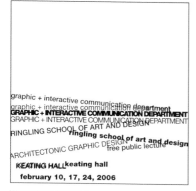

Wendy Ellen Gingerich

右圖的試做圖

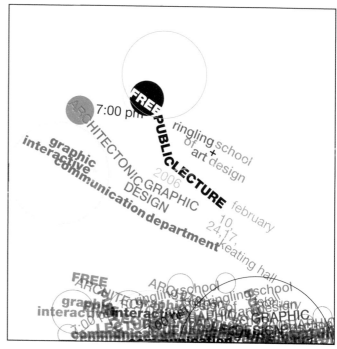

Wendy Ellen Gingerich

5. Grid System

以垂直和水平的分配方式排列版面元素

網格式系統

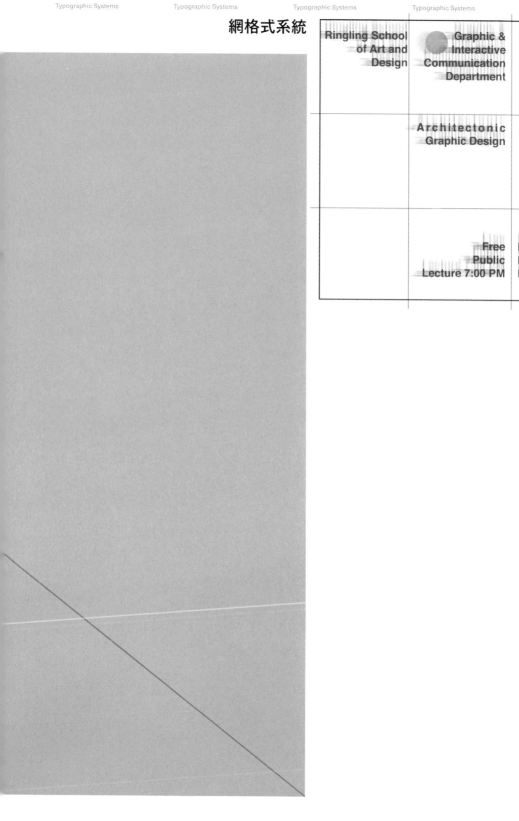

Ringling School
of Art and
Design

Graphic &
Interactive
Communication
Department

Architectonic
Graphic Design

Free February 14
Public February 21
Lecture 7:00 PM February 28
2004

網格式系統簡介 | Grid System, Introduction

網格式系統是以垂直和水平的分配方式，安排與創造元素之間的關係。網格式系統通常比較正式拘謹，目的是建立視覺秩序，製作過程也比較經濟。窗戶、地圖、填字遊戲等等都是網格式系統的例子。這種系統在出版品與網頁設計上很常見，能引導資訊層次，促進視覺節奏。建立好網格系統之後，即使書頁和網頁數量龐大，仍能保持一致的設計。

以網格系統來安排視覺溝通，目標是為文字編排的各元素和文字方塊、圖像與空間重複出現的節奏比例之間創造明顯的互動。網格式系統和軸線式系統不同之處，在於視覺關係未必只與單一軸線相關，且通常不只一欄。

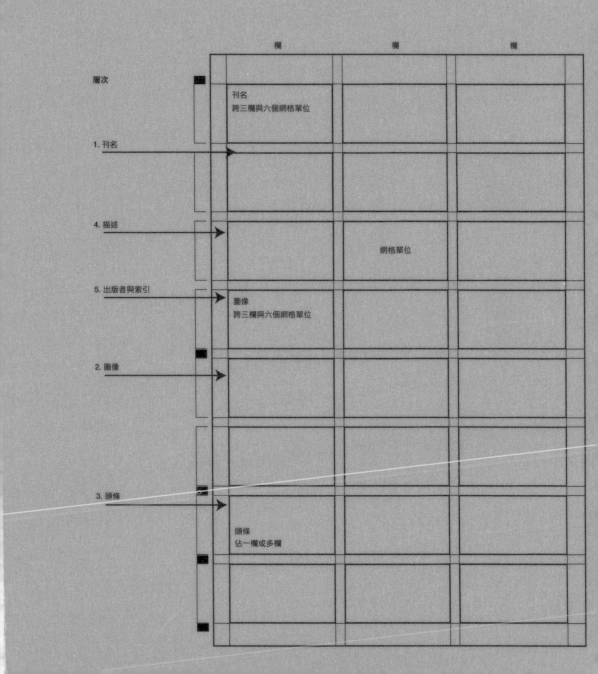

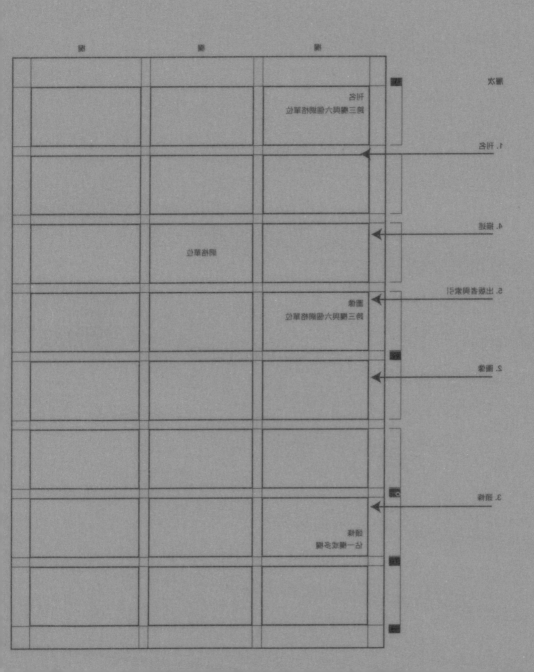

以下範例取自紐約建築設計刊物《天際線》(Skyline)。這是出自維格涅里設計工作室(Vignelli Associates)的創辦人馬西莫‧維格涅里(Massimo Vignelli)之手,不僅是他的代表作之一,也是歷久彌新的網格構圖範例。典型的網格設計可從刊名「SKYLINE, The New York Architecture and Design Calendar」這行字看出。《天際線》的網格是由三欄構成,再細分成八個網格單位。圖片與文字跨多少

欄、占多少網格單位,可視需求而定,為每一期的設計保留彈性與變化空間。這個系統很有秩序、層次分明,可幫助讀者快速吸收資訊。

頭版以粗大的線條分成幾個不同區域。粗體的刊名透過上方的線條強化,刊名下方又有留白,與出版項和索引分離,版面中間有另一條線,將上述資訊框起。其他線條則分隔出不同的頭條報導。

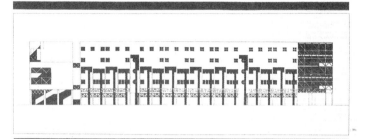

Massimo Vignelli, 1978

網格式系統 │ Grid System

這份由瑞士設計師埃米爾・胡德設計的日程表，以巨大字母的強烈垂直筆畫來界定出網格。「mdmdf」這幾個斗大的字母，分別代表德文星期一到星期五的首字母。其中重複的「mdmd」，幫每欄的齊右排列規畫出節奏，並與「f」下方較窄的欄位形成張力。每一欄文字依照時間來分組。垂直動線最強烈的地方，正好和字母的留白負空間成為對比。下方的小圖也是胡德之作，同樣採用類似的垂直與水平流動。直欄的文字排列可凸顯出垂直動線，而分隔文字的線條又能強化垂直性。一連串逐漸構成圓形的粗弧線，則可表現出水平流動。

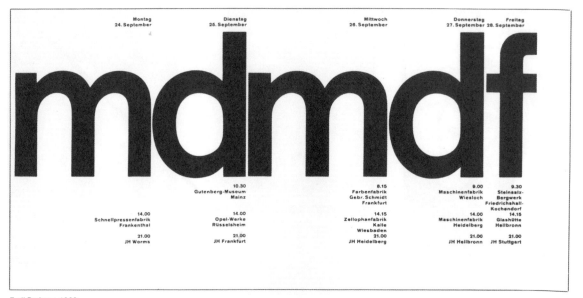

Emil Ruder, c. 1960

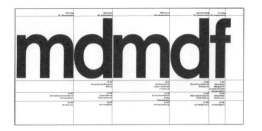

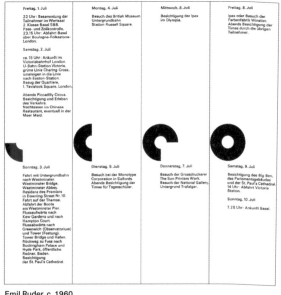

Emil Ruder, c. 1960

Grid System ｜ 網格式系統

VIBRATO Naming, Inc.				
	Solutions			
Who we are How we create vibrant names Why vibrant? Solutions Collaborations Clients speak Process Meet Vibrato Position papers Contact	Re-Naming Launches Retail 　Products Film Titles Taglines Nomenclature			
	As You Like It	Berried Treasures	Dex Challenge: The New Yellow Pages Positioning: Easy access to information you need	So Figure
	LEGENDairy	Nectar Imperial		★Strategy by Dietenbach Elkins

電腦螢幕的網頁設計，是網格式系統的一大挑戰。在網頁上，網格架構必須有彈性，因為資訊變化多端，觀看者的閱讀方式也不盡相同。瀏覽方式與文字量等變數，使設計較不容易。本頁以廣告行銷公司「Vibrato」的網站為範例，這網頁是採五欄的網格，在排列文字時除了欄之外，還搭配彩色網格單位。在所有網頁中，公司名稱「Vibrato」與黃色欄位的索引都會存在。標題與重要文字會視需求以紅色呈現，淺藍色則凸顯附屬文字欄位。

VIBRATO
Naming, Inc.

Who we are
How we create vibrant names
Why vibrant?
Solutions
Collaborations
Clients speak
Process
Meet Vibrato
Position papers
Contact

We help companies become more valuable by creating vibrant brand names for global businesses, products, and services. Names that both resound above the marketplace uproar and resonate with the constituencies among your audience—from your target market, current employees, potential recruits, industry press, to your prospective investors and merger partners.

When your brand can inspire and persuade the people who are vital to your success, you can compete.

VIBRATO
Naming, Inc.

Who we are
How we create vibrant names
Why vibrant?
Solutions
Collaborations
Clients speak
Process
Meet Vibrato
Position papers
Contact

Our process empowers us to deliver vibrant solutions.

Process

1. Situation, Intent, and Opportunity Study
2. Name Creation: NomenCultura™
3. Report Development
4. Client Decision

First Wave Name Generation
- For each facet of each naming path, explore literal and symbolic lexicons
- Harvest a new lexicon: words and morphemes
- Cross-pollinate words, morphemes and ideas
- Self-refine and recommend naming candidates with rationale using client's strategic objectives and Vibrato's creative standards
- Collate into a first wave master list

Review/Refinements and Second Wave by Senior Team
- Review and score first wave master list
- Explore literal and symbolic lexicons with tighter focus
- Cross-pollinate and self-refine
- Recommend naming candidates with rationale
- Submit and collate with first wave master list into a final master list

VIBRATO
Naming, Inc.

Who we are
How we create vibrant names
Why vibrant?
Solutions
Collaborations
Clients speak
Process
Meet Vibrato
Position papers
Contact

Because mindshare drives marketshare

Why Vibrant?

A vibrant brand name **resounds** to:
- Assert your differential advantage
- Capture attention
- Rankle your competition
- Begin building recognition
- Be unquestionably memorable

And **resonates** to:
- Shoulder as much of your marketing burden as possible
- Initiate a meaningful, relevant, and persuasive relationship with your audience
- Reflect the voice, spirit, and values of your offering
- Set appropriate expectations, allowing for the evolution of your offering, technology, and social mores
- Be worth remembering

VIBRATO
Naming, Inc.

Who we are
How we create vibrant names
Why vibrant?
Solutions
Collaborations
Clients speak
Process
Meet Vibrato
Position papers
Contact

Clients Speak

BrandNew Consulting
Frontera Corporation
Hilton & DoubleTree Hotels
H.P. Hood
Jettis
　　Lexis-Nexis
Protocol
siegelgale
Soulellis Studio
St. Aubyn
Wechsler Ross & Partners

"The thoroughness of her process, along with her creative energy, led to a winning product name every time. Meredith brings skill and artistry to every project."

Tisha Gray, Marketing Director
Lexis-Nexis

Intersection Studio

網格式系統的試做圖演變 │ Grid System, Thumbnail Variations

設計者在練習網格系統，是以熟悉、有秩序的方式來探索水平構圖。設計者在嘗試過其他系統之後，已懂得運用間距來改變紋理、用斷行的方式為文字分組，還能規畫耐看的留白空間。

網格式系統與軸線式系統同樣講究對齊，但不是只有單一軸線可對齊。版面若有兩欄以上，就有更多種對齊選擇，元素之間也有更多互動方式。紋理形狀與留白空間是長方形的，空間的比例對構圖而言很重要。

初期階段
設計者開始做網格系統的練習時，可回想在設計軸線系統時學到的技巧。即使是初期構圖，也可看出先前的練習經驗有幫助，因此這裡的構圖相當流暢。在這個階段，最常見的是雙欄位構圖。

中間階段
學生會嘗試以緊密或寬鬆的字距，做出紋理變化，區分各組文字。設計者可依照自己的想法將文字斷行，做出較窄的欄位，以及讓每組文字明顯對齊。

進階階段
這時的重點，是規畫有趣的構圖空間。學生已懂得使用大量的留白來展現戲劇性，也會運用三個重複的日期，創造視覺節奏。

值得注意的是，學生若有機會練習八種系統，做出來的作品會和一開始就練習網格式構圖的學生不同（參見作者的另一本著作《網格系統：字型編排原則》[Grid Systems]，中文版由龍溪圖書出版）。練習過八種構圖的

學生，會做出較有創意、不落俗套的作品。學生靠著練習其他系統構圖學到的經驗深刻瞭解文字編排的細膩之處，因此在做網格式設計時能更操作自如。

● 網格式系統 │ **Grid System**

文字的分組與層次

調整文字的間距，版面紋理與色調就會
出現變化。右圖的標題「architectonic
graphic design」內部又可以區分層次。
這三個字採用左右對齊，放在一個長
方形中，因此讀起來是一組的，只是
「graphic design」字距更大。字母間距
緊密的文字，會呈現出最深的灰色，普
通間距則是中等灰，間距最寬的則是淺
灰色。運用色調變化，構圖會更豐富多
元。在本頁的例子中，設計者皆以文字
的分組與層次來構圖。

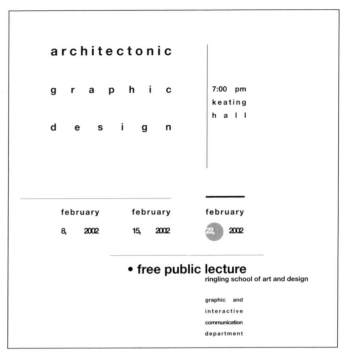

Bruce Kirkpatrick

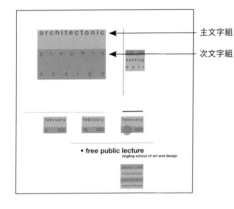

主文字組
次文字組

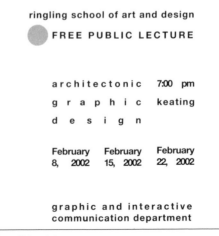

Bruce Kirkpatrick

94

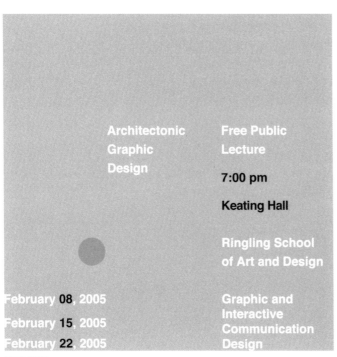

Mona Bagla

色調

本頁的構圖範例，皆是以色調來創造與控制層次。左圖中，設計者以黑色字凸顯時間、地點與日期。設計者也發現文字對齊之後，可創造出留白。三個大大的開放式長方形留白，可讓視覺休息，平衡含有文字的長方形。

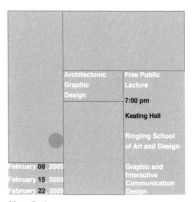

Mona Bagla

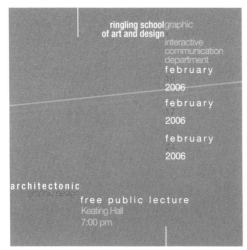

Phillip Clark

Laura Kate Jenkins

網格式系統 ｜ Grid System

色調

在本頁的作品中，雖然網格結構很簡
單，只使用很少的抽象元素，卻很細膩
地改變觀看者的視線流動。設計者將文
字分組，簡化構圖，並透過顏色或色調
變化，凸顯出各組文字。每組文字的位
置、色調與留白，皆可強化層次。

Dustin Blouse

Dustin Blouse

右邊抽象構圖的試做圖（使用單一字級與字重）

Trish Tatman

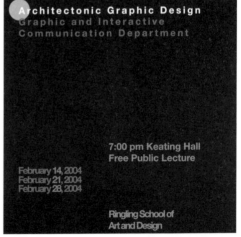

Lara Carvalho

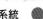

Casey Diehl

節奏與方向

在本頁的作品範例中，灰色線條圖案有雙重功用。這些線條界定了左邊兩欄的範圍，而線條的節奏與移動，能很自然將觀看者的視線引導到版面正中央。這裡的空間界定很俐落，留白是由許多長方形構成。下圖的例子也運用類似策略，以線條來創造節奏強調標題。

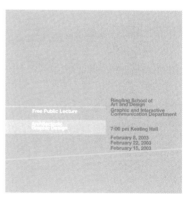

Casey Diehl

Casey Diehl

網格式系統 ｜ Grid System

有形狀的版面

在右邊的例子中，設計者將版面的黑色邊線截斷，讓白色背景進到構圖空間，成為作品的一部分。右下角保留了一點點版面角落的暗示。文字與少數抽象元素在空間飄浮，是很吸睛的做法。下圖的範例也利用類似的概念，在版面右上角截去圓角。

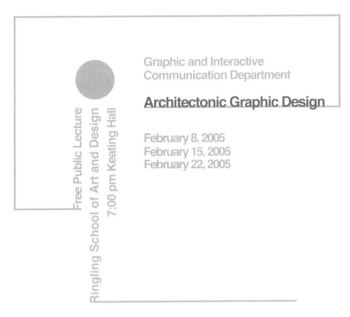

Christian Andersen

Eva Bodok

右邊抽象構圖的試做圖（使用單一字級與字重）

Eva Bodok

Elizabeth Centolella

Christian Andersen

水平與垂直

本頁的範例同時採用水平與垂直的文字，使得構圖更吸引人。在左圖中，一行行的文字成為結構元素，傳達訊息之際也創造出動感。一條長長的水平文字，分隔出不同的文字群組，並以紅字來凸顯日期。下圖的例子中把文字分成兩組，恰好展現網格結構簡潔有效率的優點。

Elizabeth Centolella

左邊抽象構圖的試做圖（使用單一字級與字重）

左邊抽象構圖的試做圖（使用單一字級與字重）

Christian Andersen

網格式系統　│　**Grid System**

抽象結構

在本頁的例子中，抽象元素形成了強烈
的結構感，能強化構圖。右圖版面相當
複雜，分成三欄與十二個網格單位，但
設計者只凸顯水平欄位，使結構大幅簡
化。此外，跨三欄延伸的文字、最上方
的白色長方形與中間的兩條白線，都強
化水平視覺移動。文字對齊方式（靠左）
與水平流動呈現對比，觀看者的視線也
會被往下拉，並掃過整個版面。右下圖
的範例也運用類似手法，以清楚的水平
欄位將文字分組，每一欄的齊左文字則
暗示垂直動線。

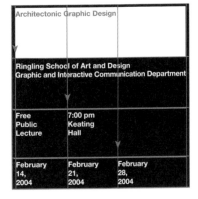

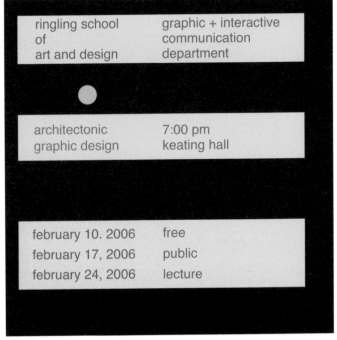

Architectonic Graphic Design

Ringling School of Art and Design
Graphic and Interactive Communication Department

Free	7:00 pm
Public	Keating
Lecture	Hall

February	February	February
14,	21,	28,
2004	2004	2004

Mike Plymale

ringling school of art and design	graphic + interactive communication department
architectonic graphic design	7:00 pm keating hall
february 10. 2006	free
february 17, 2006	public
february 24, 2006	lecture

Trish Tatman

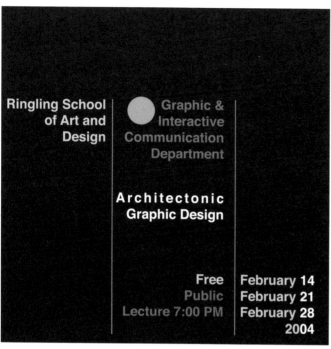

Sarah Al-wassia

抽象結構

這一頁的例子是透過抽象結構，使版面的視覺呈現垂直與水平流動。在兩張大圖中，文字的擺放位置基本上相同，但線條的方向卻使構圖呈現迥異的樣貌。左圖中，與文字齊頂的直線強調出每一欄。左下圖的例子中，橫線分隔三組文字，凸顯出各個網格單元。演講主題從兩行變成一行，讓水平流動更明顯。

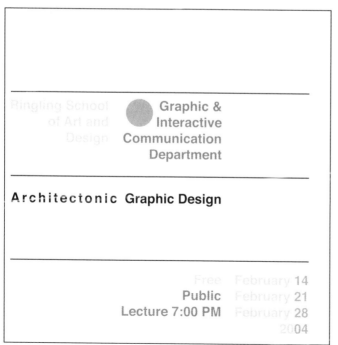

Sarah Al-wassia

Sarah Al-wassia

左邊抽象構圖的試做圖（使用單一字級與字重）

網格式系統 │ **Grid System**

透明結構

透明結構可看出組成網格的欄與單位。右圖與右下圖，每欄都是灰底。與每欄重疊的透明水平灰色線條可把文字分別列入各個網格中，也可凸顯出重點。這做法能彰顯分隔空間的視覺結構。左下的作品則採用不同策略來創造出透明度。紅色方框強調了「architectonic」這個字，並成為一個透明窗口。

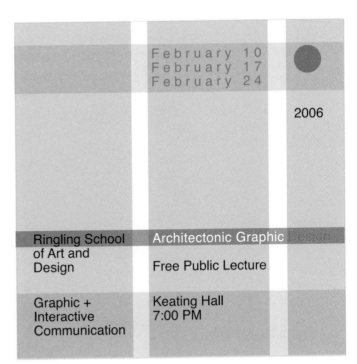

Alex Evans

Amanda Clark

Mona Bagla

Loni Diep

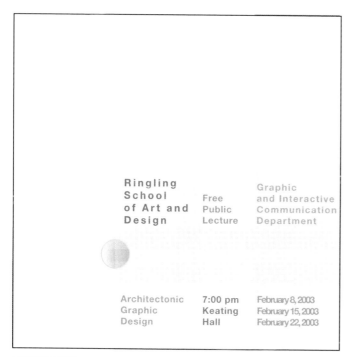

Laura Kate Jenkins

透明結構

在這項作品中，透明的灰色調重疊起來，能營造出細膩的視覺趣味。每組文字佔據灰色帶構成的長方形，能強調版面的構造結構。色調變化時，設計者也會細膩處理淺灰色小字。

下方的構圖結構也是利用透明度來呈現。包含文字的左右兩欄，是垂直的透明平面。同樣地，使用灰色水平面可呈現出網格單位。水平面與垂直面重疊處安排一個圓形，能營造出視覺趣味。

Loni Diep

左邊抽象構圖的試做圖（使用單一字級與字重）

6. Transitional System

以有動感的帶狀與層次堆疊，當作設計手法

行進式系統

RINGLING SCHOOL OF ART AND DESIGN
Graphic and Interactive
Communication Department

Architectonic
Graphic Design

Free Public Lecture
7:00 pm Keating Hall

February 14, 2004
February 21, 2004
February 28, 2004

● 行進式系統簡介 | Transitional System, Introduction

行進式系統的視覺組織是將看似移動中的橫條，無拘束地堆疊翻轉。這種構圖不會沿著軸線或邊緣對齊，元素可隨意往左右移動。行進式系統比網格系統更隨興，邊緣對齊的嚴謹做法在這裡行不通。文字列自由飄浮，訊息的層次可靠著紋理來傳達。自然界中的行進式範例包括岩層，或隨意堆疊的木材。

行進式構圖可以空間鬆散、行距寬，也可以用緊密排列的方式強調留白。行進式構圖常令人想到美術作品，看起來可能像風景畫。如果加上圓，畫面上就像有抽象的太陽或月亮，整體構圖會更美。

大衛・卡爾森（David Carson）是個不受傳統常規拘束的設計師。他要觀看者在閱讀訊息時，也體會訊息的美感。他常採用行進式系統，發展獨特的視覺語言，以流動的構圖與文字層層堆疊為特色。不過，這隨興的風格仍蘊含著秩序。在「印刷的終結」（The End of Print）這張海報中，文字透過字級、色彩與字體來分類。標題斗大的

綠色字會先躍入觀看者的眼簾。演講日期、月份與時間，多以文字外框表示，偶爾穿插著填滿綠色的字元。額外資訊則以小字級文字，其中較重要的以固定間隔顯示，較不重要的細節則間距更寬。設計者審慎透過這些方式，架構出行進式設計的紋理與空間拼貼。

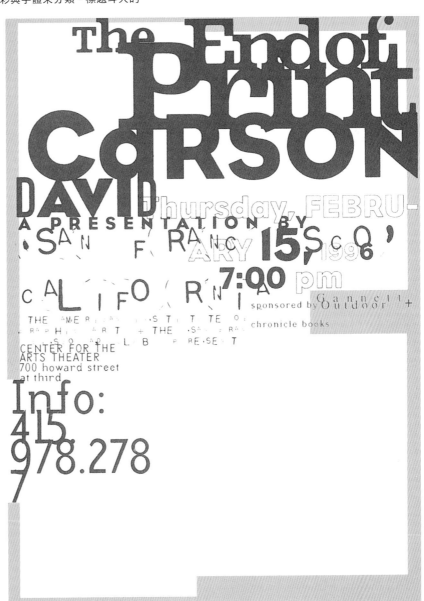

David Carson, 1996

行進式系統 │ **Transitional System**

這份跨頁文宣是卡爾森為瑞士《國際週報》（*Die Weltwoche*）所設計的作品，版面看起來相當自由。這一期的發行日正好搭配卡爾森於伯恩的展覽開幕日。海報上字體與紋理的拼貼，會引導觀看者的視線橫掃版面，並往下移動，完成整個頁面的瀏覽。斜體字能強調水平的行進移動，而羅馬體（襯線體）與驚嘆號的點，則可讓視線喘息。

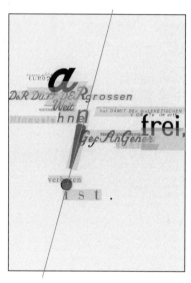

David Carson, 1997

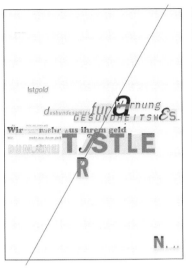

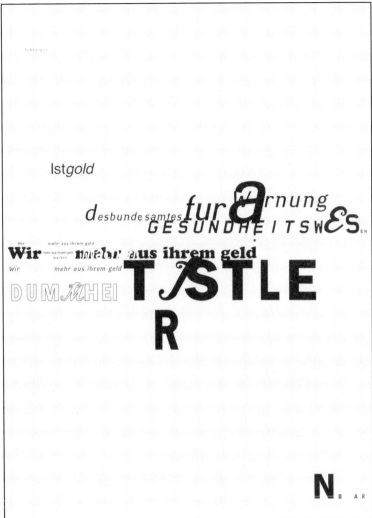

David Carson, 1997

行進式系統的試做圖演變　|　Transitional System, Thumbnail Variations

行進式系統的元素不需對齊任何軸線，因此散發出輕鬆不拘的感覺。在採用行進式系統時，元素最好不要對齊，因為流動感是行進式系統最強烈的特色。設計者常認為，行進式系統最難掌握的部分，在於如何讓各個元素不必對齊就產生關聯。其實讓版面元素集結出紋理，幫紋理作出形狀，都是替代對齊的好方法。

行進式系統的美感來自於自然散發出的不對稱感。文字列在版面上飄浮，能營造出紋理與留白空間。設計者必

初期階段

設計者在初期階段，練習自由放置文字列。

中間階段

設計者要仔細思考如何在頁面呈現文字列的動感。透過調整間距，文字列與文字組就能產生區別，使緊密的深色紋理，與較寬鬆的淺色紋理呈現對比。

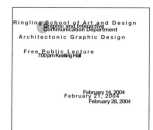

進階階段

在持續發展作品的過程中，設計者對紋理與留白空間的敏銳度很重要。留白空間的比例高，可使空間紋理更搶眼，提高視覺趣味。

須考量要讓文字列集結成密實的深色紋理，或顏色較淺
的鬆散紋理。設計者可調整間距，讓文字列集結或分散，
使版面紋理產生更多變化。雖然易讀性或許會降低，但
只要仔細控制文字色調與位置，仍可讓訊息傳達出來。

行進式系統 │ Transitional System

動感

行進式系統的一大特色，在於動感。這是因為版面上沒有強烈的垂直對齊讓視覺停頓，因此文字編排像在不斷移動。如果線條與文字往頁面左右緣出血，動感會更強烈。

設計者若曾練習以其他系統為文字分組，即可將經驗應用到行進式系統。如果文字列的分組符合邏輯，較近的文字行就能產生緊密的關係。設計者對訊息要足夠敏銳，才能安排出自然的閱讀順序，並藉由文字的位置或色調變化，讓各文字組產生區別。

右圖範例應用了細線，這條線與小圓相連，強化動感。線條上下方的文字，讓視覺持續往右移動。而在下方的例子中，多行文字參差不齊分布，也能凸顯出動感，文字行與整個文字組彷彿若即若離。

Lawrie Talansky

Lawrie Talansky

Loni Diep

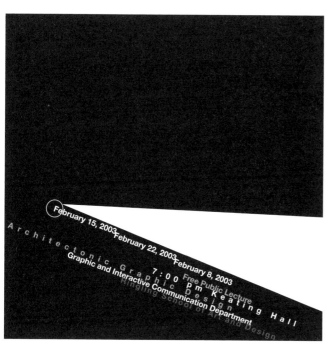

Pushpita Saha

動感

抽象元素也可用來營造流動感，強化文字編排的效果。以左圖與左下圖的範例而言，這兩個例子都運用楔形，讓文字沿著楔形的斜線滑動。右下的範例中，文字在背景中不斷重複，形成灰色紋理，襯出黑色的訊息，因此整體感覺更為活潑。

Rebekah Wilkins

Mei Suwaid

行進式系統　│　**Transitional System**

方向變化

設計者嘗試行進式系統時，能將各元素以令人想不到的關係連接起來。右邊的兩個例子中，除了採用一般的水平動線之外，還以垂直動線呈現對比。右圖中，觀看者的視線會瞬間在水平與垂直文字交會之處停留，因此構圖對比顯得更為搶眼。

至於右下的範例，方向對比不那麼強烈。設計者的早期構圖是把文字分成大小相似、方向相反的兩組，對比的感覺似乎呈現不出來。後期作品則只保留一行垂直文字，這麼一來可呈現對比，還能凸顯重點。

Anthony Orsa

Jeff Bucholtz

右邊抽象構圖的試做圖（使用單一字級與字重）

Jeff Bucholtz

方向變化

本頁的幾個範例皆採用方向與紋理的對比，例如將文字串大量集結，與單行文字呈現對比。在左邊的例子中，演講題目周圍有許多留白，能凸顯這行水平文字。下面的兩個例子，也以類似手法來操作留白。垂直方向的字間鬆散，這麼一來，與紋理緊密、方向不同的文字對比就會更強烈。

architectonic graphic design

Noah Rusnock

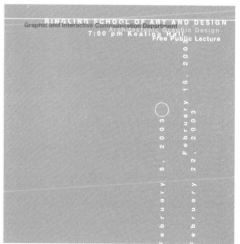

Lawrie Talansky

Pushpita Saha

行進式系統 │ Transitional System

抽象元素

以誇張的方式來使用抽象元素，可讓行
進式空間更活潑繁複。抽象的平面與線
條不僅能襯托文字，也可賦予背景紋理。
右邊的構圖中，透明平面從上方進入版
面，再偏斜與重疊擺放，讓文字串疊在
上面。左下的作品以黑色線條強調系所
名稱，且線條反覆出現，成為文字背景。
右下的構圖有許多條線條穿過版面，成
為文字的背景紋理。

Alex Evans

Michael Johnston

Willie Diaz

Phillip Clark

抽象元素

本頁作品的構圖是以許多線條當成背景，凸顯出文字列。圓形與兩組線條重疊，像把這兩組連結起來，並整合整體構圖。這構圖即使沒有文字，仍是傑出之作。

左邊抽象構圖的試做圖

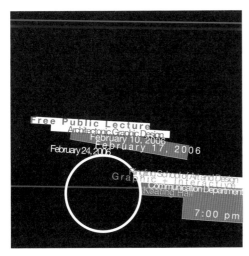

Phillip Clark

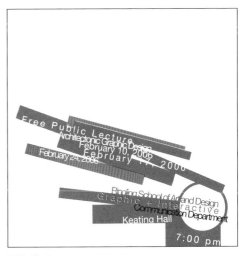

Phillip Clark

行進式系統 ｜ **Transitional System**

斜向動線

由於行進系統強調移動感，因此適合
採用斜向動線。斜向是動感最強的方
向，可強化構圖的移動感。右圖的優點
在於簡潔流暢、色調變化單純不複雜。
白色圓圈是個起點，色調變化則凸顯兩
行重要文字，展現出層次。下方的例子
中，線條的出血設計凸顯出流動感。由
於文字排列緊密，加上長短參差，因此
文字彷彿在移動。

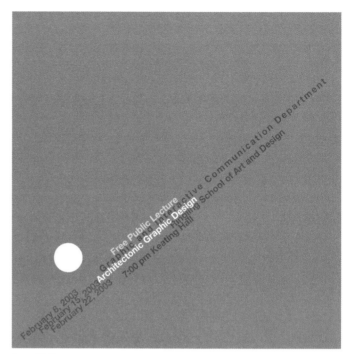

Casey Diehl

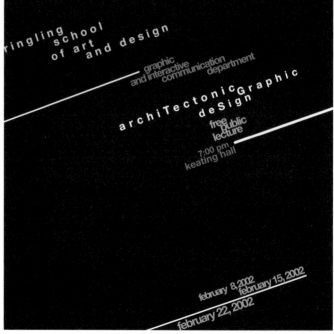

Jorge Lamora

視覺語彙

這四張圖皆出自同一位設計者，他將行進式系統的線條與特色，變成更精緻的視覺語彙。作品都有大量的留白空間，構圖有很強的動感，留白空間成了視覺語彙。文字串與構圖緊密契合，與有色調的背景碰觸與融合。

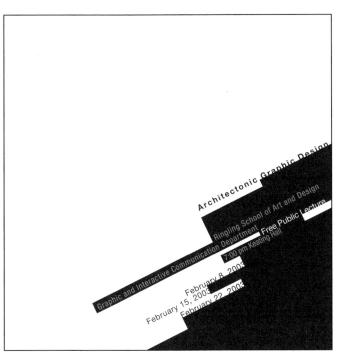

Loni Diep

左邊抽象構圖的試做圖（使用單一字級與字重）

Loni Diep

Loni Diep

7.　Modular　System

以標準化的單元來做設計

模組式系統

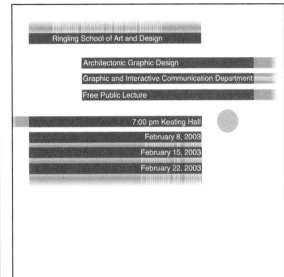

● 模組式系統簡介 ｜ **Modular System, Introduction**

模組式系統是將標準化的抽象元素或單元當作背景，來容納文字。設計者在構圖過程中，為模組化單元賦予組織，排列於版面上。生活中的模組化系統包括積木、貨櫃與組合系統。

文字編排的線條與文字本身，會各有各的獨特形式，不易標準化，因此需要模組來當作背景。模組可以是細線條構成的正方形或長方形，或圓形、橢圓或三角形等較複雜的形狀。

模組式系統是將文字放在模組單元上，之後把這個單元加以構圖，以傳達訊息。文字列可依照設計者的想法來斷行或拆成多行，和分組一樣能幫助訊息傳達。

最小的模組，是只包含一個字母的模組。下面的例子是法國設計師菲利浦‧艾佩洛（Philippe Apeloig）為法語推廣活動所製作的海報，上面將字母一個個分開，強調語言的特色。這版面是以彩色的棋盤格為背景，凸顯每一個模組，讓構圖更繁複活潑，觀看者會聚精會神地閱讀。斜線符號是用來標示語言的音素，這裡將斜線填入文字周圍的空模組是很貼切的做法，能成為有意義的視覺停頓點。

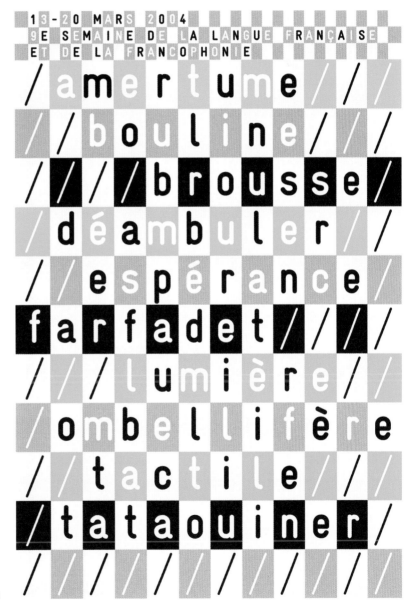

Philippe Apeloig, 2004

模組式系統 ｜ Modular System

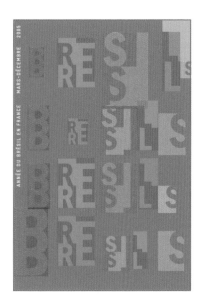

這是艾佩洛為法國文化中心舉辦的「巴西之年」
（Bresil 即是法語的「巴西」）所設計的海報。在
這項作品中，有大小不同的模組在版面上移動。
繽紛的色彩令人聯想到拉美文化，且每個模組配
色各有不同。無論是每個字母、字母的重複排
列、字母反白顯示的長方形，或是各空間之間的
背景，都能構成諸多形狀。模組與字級大小各有
不同，讓這項作品更為豐富。

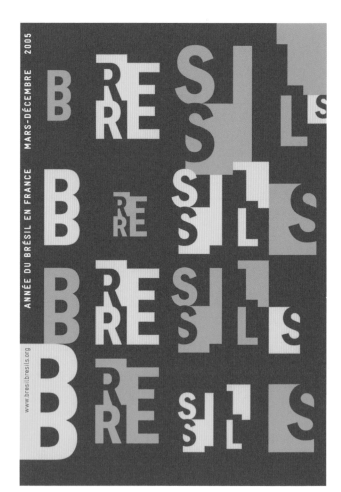

Philippe Apeloig, 2005

Heebok Lee, Dan Boyarski

這是為一場以「以時間設計」（Designing with
Time）為題的簡報所做的設計。設計者以正方
形的架構，整合複雜的資訊。每個模組含有內
容的線索，並連結到進一步的資訊。模組是以
灰色格線標示，其中的資訊經過裁剪，在傳達
訊息之餘，視覺上也較有吸引力。

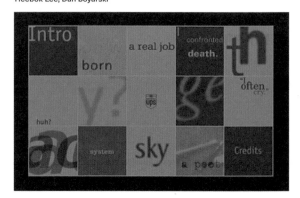

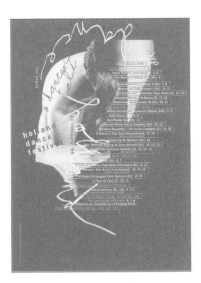

在包伯‧凡‧迪克（Bob van Dijk）的海報中，長方形模組與非常抽象的照片及不規則線條，對照出反差。有趣的是，模組的右邊是封閉的，以不斷重複的矩形來形成穩定的節奏；模組左邊則是開放的，不斷朝影像前進。這些模組不僅為複雜的構圖賦予秩序，還能清楚列出二十二場不同舞蹈活動的資訊。

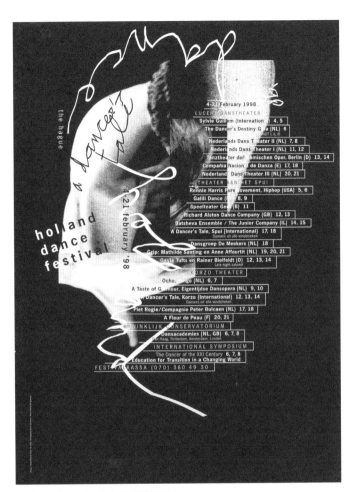

Design: Studio Dumbar (Bob van Dijk), 1998
Photography: Deen van Meer

模組式系統的試做圖演變 │ **Modular System, Thumbnail Variations**

模組式系統的試做圖製作階段和其他系統不同，所有構圖都會應用抽象元素，即使在使用單一字級與字重的練習階段也不例外。這是因為模組本身就是抽象的元素，而設計者的挑戰，即在於一開始就必須處理模組的形狀。

圓形、正方形與長方形等單純形狀比較容易操作，修長的長方形和文字列的視覺關係也很契合。多邊形、橢圓形與其他多面形狀則較複雜，不容易掌控。

設計者的初期構圖中，版面上多是一個個獨立的模組。

初期階段

在初期階段，版面上的模組比較僵化不自然，設計者覺得不容易操作複雜的形狀。

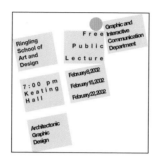

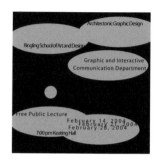

中間階段

以常見的簡單形狀取代複雜的形狀，比較容易把文字放進去。設計者會設法為模組找出規則，強調溝通效果。

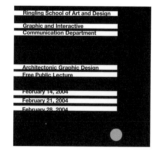

進階階段

設計者嘗試重疊模組，擺放文字時也較隨性。設計者會特別注意構圖、模組重疊及留白。

但隨著作品繼續發展，模組就會開始彼此碰觸、重疊與
結合，產生其他有趣的形狀。藉由練習試做圖的過程，
設計者會發現每行文字能不規則地放入形狀中，而模組
本身也不需要太規矩排列，這樣構圖會更活潑。

● 模組式系統 ｜ Modular System

圓形模組

圓形是最能吸引視線的幾何形狀，即使是小小的圓，也能吸引觀看者的眼光。但圓形是較難操作的模組元素，沒有角落或邊緣可對齊，不易和其他元素產生關聯。

本頁的構圖感覺自由不羈，以重疊的方式來營造整合感。右圖設計者以半圓形當作次級模組，搭配文字組裁剪、不規則方向排列等手法，為構圖營造豐富的變化。紅色的圓圈輪廓可凸顯構圖，並藉由重疊促成凝聚性——元素彼此重疊或碰觸時，就像彼此有歸屬感。左下也採用類似策略，用紅色圓圈輪廓與兩個灰色圓圈重疊，讓各元素產生關聯，整合整體構圖。在右下圖的例子中，設計者則是以透明度與重疊手法，在構圖中發揮類似的統整功能。

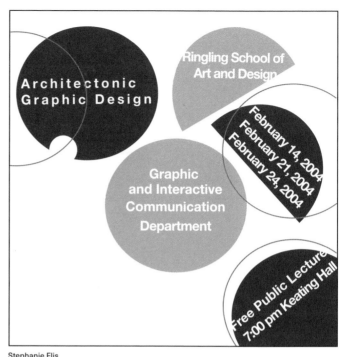

Stephanie Flis

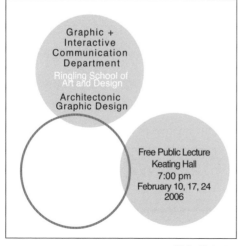

Michael Johnston

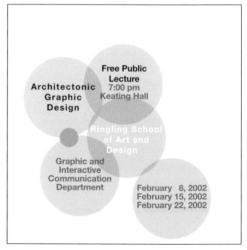

Keishea Edwards

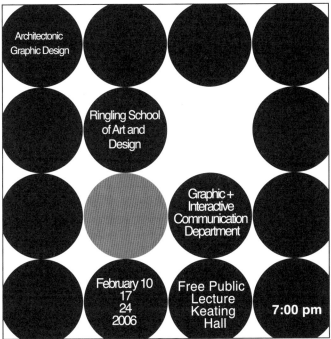

Michael Johnston

圓形模組

這一頁的例子皆採用很有秩序的構圖，
產生統一的效果。設計者主要運用「序
中有亂」的構圖，在井然有序的版面上
點綴少數不規則，增加視覺趣味。左圖
大致上非常有秩序，但有個圓圈不見
了，還有個圓圈變成搶眼的紅色，因此
整體構圖不會乏味。左下圖中，故意讓
紅色圓圈偏移，但整體的圓圈位置仍有
模式可循。設計者把右邊的圓圈裁剪，
又把文字方向翻轉，與圓形更契合，構
圖也更富有變化。

Elsa Chaves

左圖構圖的前期試做圖

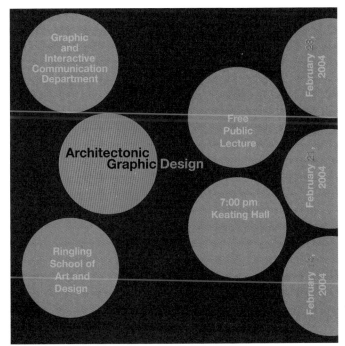

Elsa Chaves

模組式系統 ｜ Modular System

正方形模組

本頁的正方形模組和網格式系統非常類
似。網格是以橫行直列的欄位單元構
成，而正方形模組恰好可視為網格的
欄位單元。用正方形模組的趣味在於比
較自由，不僅色調有變化，還可翻轉移
動。文字可在模組中對齊或靠邊緣擺
放，使用的色調也可以有變化。

這一頁的範例是運用有規則的網格，但
設計者拿掉了幾個模組，讓網格更有變
化之趣，並凸顯出三個說明日期的模
組。色調的變化與用紅色來強調，可使
版面更多元，同時創造出層次順序。

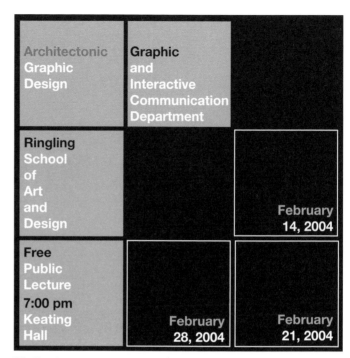

Mike Plymale

Mike Plymale

Mike Plymale

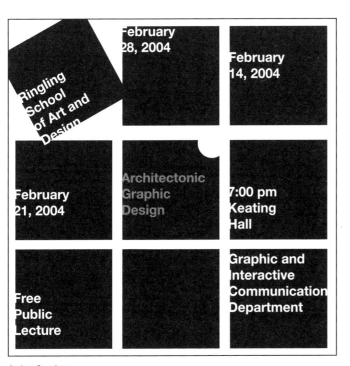

Andrea Cannistra

正方形模組

人類的視線喜歡「同中求異」。在本頁
的範例中，一個不規則擺放的正方形，
即可為作品帶來變化。左圖中，偏斜的
正方形與其他規則擺放的模組成為對
比。文字沿著模組邊緣放置，可讓背景
的白色以不規則的方式延伸到每個黑色
區塊。下方的例子則更隨興，將文字鬆
散分組放置在模組上，隨意分段，和模
組邊緣重疊。

Azure Harper

Eva Bodok

Eva Bodok

⬤ 模組式系統 ｜ Modular System

長方形模組

修長的長方形模組很能匹配文字列的形狀，視覺上與文字列最搭。長方形模組構圖的優點，在於文字串的排列能符合邏輯，且空間可平均分配。如果每行文字長度、紋理與色調不同，構圖便能產生變化。圓形與以紅色強調的字可產生層次，為原本相當規則的構圖營造出讓人眼睛一亮的對比。

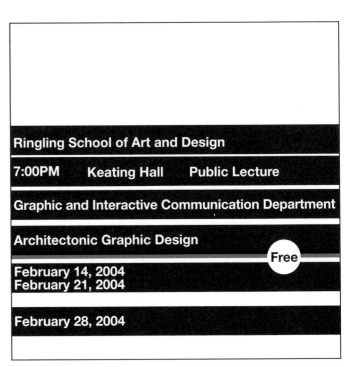

Chean Wei Law

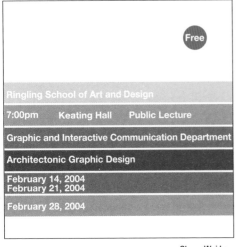

Chean Wei Law

Chean Wei Law

Casey McCauley

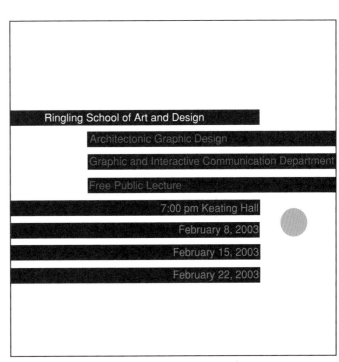

Casey McCauley

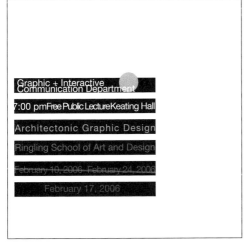

Amanda Clark

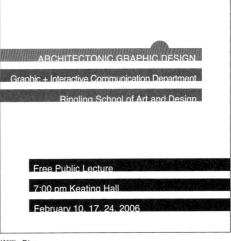

Willie Diaz

模組式系統 ｜ **Modular System**

長方形模組

長方形模組跳脫規規矩矩的排列方式，構圖就會產生變化。只要模組能在空間中自由移動，就能改變角度、翻轉、裁去邊緣，也可重疊出新形狀。一旦空間有變化、長方形變成不規則形狀時，構圖就會更有活力。這些作品的背景空間並不均等，因此更為搶眼。模組重疊的部分會為構圖帶來視覺上的趣味。

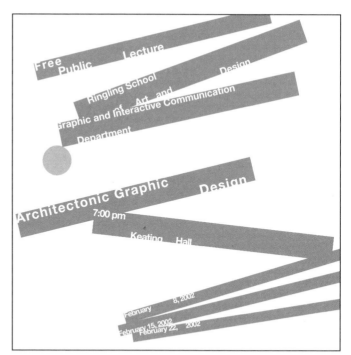

Katherine Chase

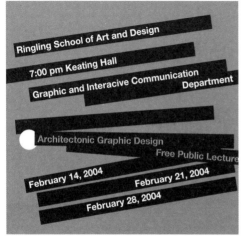

Sara Suter

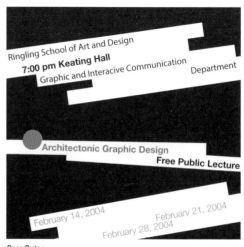

Sara Suter

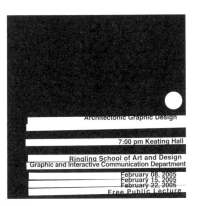

Christian Andersen

右圖的前期試做圖

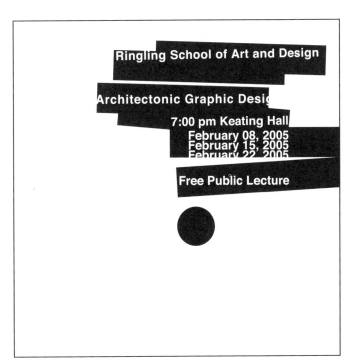

Christian Andersen

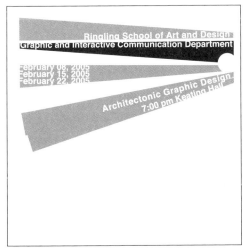

Christian Andersen

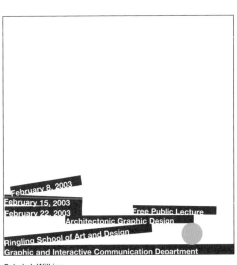

Rebekah Wilkins

模組式系統 ｜ Modular System

透明度

長方形模組若能在空間中自由活動，並
搭配透明度變化時，構圖就會更豐富。
這裡的背景留白被不規則地切割，而長
方形的正空間則重疊出新形狀。隨著各
個長方形的前後移動，各模組也會產生
輕盈與密實的紋理變化。

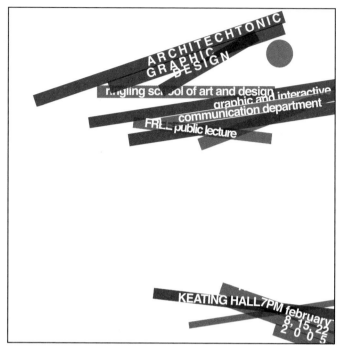

Elizabeth Centolella

Elizabeth Centolella

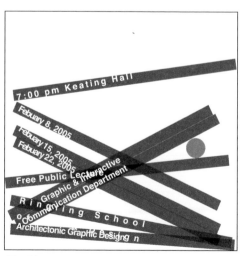

Chloe Price

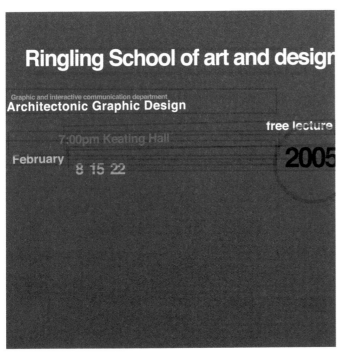

Jonathon Seniw

透明度

長方形框線可表現出類似透明的感覺，
但由於觀看者的視線會注意字母形狀的
筆畫及長方形輪廓，因此構圖感覺上比
較繁複。空間的變化很吸引人，線條的
重複也傳達出力道。長方形可重疊（例
如左下圖），以凸顯重要文字。

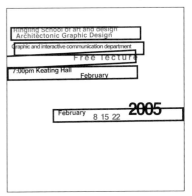

Jonathon Seniw

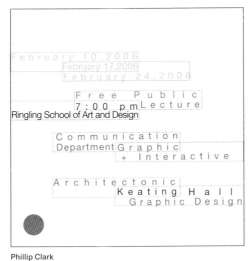

Phillip Clark

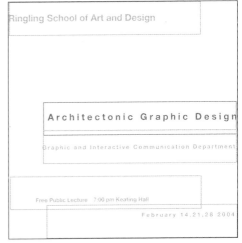

Heidi Dyer

137

8. Bilateral System

元素沿著一條軸線對稱分布的設計

雙邊對稱式系統

Ringling School of Art and Design

Graphic and Interactive
Communication Department

Architectonic Graphic Design
Free Public Lecture
7:00 pm Keating Hall

February 14, 2004
February 21, 2004
February 28, 2004

雙邊對稱式系統簡介｜Bilateral System, Introduction

在視覺組織系統中，最對稱的就是雙邊對稱系統。這系統是在版面上放置一條軸線，文字列則以軸線為中心，對稱排列在左右兩邊。雙邊對稱系統的範例包括人體、蝴蝶、葉子，還有林林總總的動物與人造物。

最對稱的系統，在構圖上的挑戰也最大，因為兩邊對稱的構圖容易產生老套乏味的缺點。其實彌補方式有很多，例如把軸線從頁面中央移開，構圖就能馬上變活潑。軸線斜放，也能立刻產生構圖的視覺趣味。將一行文字從基線拿開、斜向擺放，效果也不錯。在構圖上增加抽象元素，作品也會更吸引人。

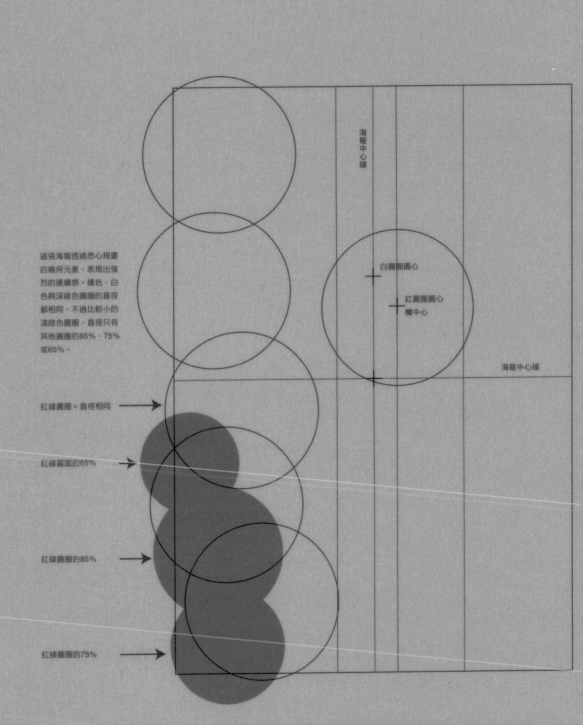

這張海報透過悉心規畫
的幾何元素，表現出強
烈的連續感。橘色、白
色與深綠色圓圈的直徑
都相同，不過比較小的
淺綠色圓圈，直徑只有
其他圓圈的85%、75%
或65%。

海報中心線

白圓圈圓心

紅圓圈圓心
欄中心

海報中心線

紅線圓圈 = 直徑相同 ⟶

紅線圓圈的65% ⟶

紅線圓圈的85% ⟶

紅線圓圈的75% ⟶

西格里菲‧奧德瑪特（Siegfried Odermatt）與羅絲瑪麗‧提西（Rosmarie Tissi）是1960年代即開始合作的設計拍檔，並創辦了瑞士赫赫有名的平面設計工作室。他們為1992年小夜曲音樂節（Serenaden 92）設計的海報宛如抽象的風景畫，上頭有橘色的夕陽，及冉冉升起的白色新月。此外，頁面上有綠色的「森林」，而文字與線條又像水面倒影，往下延伸到整個頁面下緣，更增加這張海報的風景畫特色。海報上的文字是在稍微偏右欄位中，運用雙邊對稱排列。每組文字的左邊有一條紅線，右邊也有一條類似的紅線，營造出平衡感，看上去宛如日月光芒在水面上映出的抽象倒影。底下的補充資訊並未使用右邊線條，因此倒影就像在靠近頁面底部時消失。

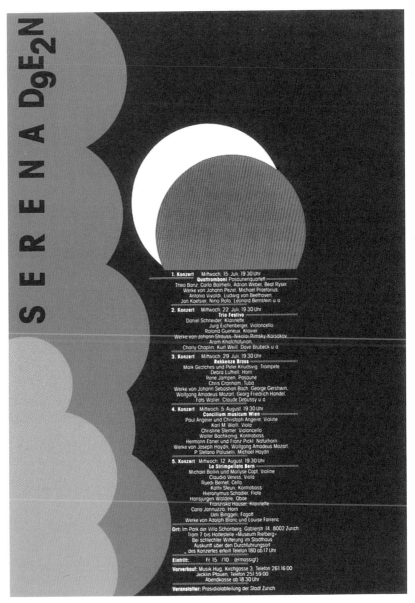

Odermatt & Tissi, 1992

雙邊對稱式系統 │ Bilateral System

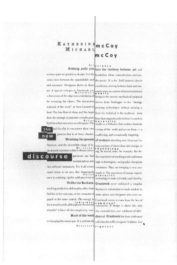

這份作品所探討的主題是「新論述」（the new discourse），設計者將傳統手稿的單欄網格加以變化，是很貼切的新奇手法。這裡的雙邊對稱以優雅的方式顛覆傳統，單一欄位錯開成雙欄位。頁面上方的姓名及反白的標題，能避免對稱設計落入俗套。關鍵字則分布在軸線兩旁的基線上，例如：藝術／科學（art／science）、數學／詩（Mathematic／Poetic）、慾望／需求（desire／necessity），這些字正好反映內文討論的設計雙重性。

KATHERINE MICHAEL mcCoy
mcCoy

Ar science
Nothing pulls you into the territory between art and science quite so quickly as design. It is the borderline where contradictions and tensions exist between the quantifiable and the poetic. It is the field between desire and necessity. Designers thrive in those conditions, moving between land and water. A typical critique at Cranbrook can easily move in a matter of minutes between

Mathematic poetic
a discussion of the object as a validation of being to the precise mechanical proposal for actuating the object. The discussion moves from Heidegger to the "strange material of the week" or from Lyotard to printing technologies without missing a beat. The free flow of ideas, and the leaps from the technical to the mythical, stem from the attempt to maintain a studio plat-

Desire necessity
find his or her own voice as a designer. The studio is a hothouse that enables students the and faculty to encounter their own visions of the world and act on them — a new process that is at times chaotic, conflicting, and occasionally inspiring.

Watching the process of students absorbing new ideas and in-
Mythology technology
fluences, and the incredible range of interpretations of those ideas into design, is an annual experience that is always amaz- ing. In recent years, for example, the de-

discourse partment has had the experience of watching wood craftsmen metamorphose into high technologists, and graphic designers into software humanists. Yet it all seems consistent. They are bringing a very per-
Purist pluralist
sonal vision to an area that desperately needs it. The messiness of human experi- ence is warming up the cold precision of technology to make it livable, and lived in.

Unlike the Bauhaus, Cranbrook never embraced a singular teaching method or philosophy, other than Saarinen's exhortation to each student to find his or her own way, in the company of other artists and designers who were en-
Individual communal
gaged in the same search. The energy at Cranbrook seems to come from the fact of the mutual search, although not the mutual conclusion. If design is about life, why shouldn't it have all the complexity, vari- ety, contradiction, and sublimity of life?

Much of the work done at Cranbrook has been dedicated to changing the status quo. It is polemical, calculated to ruffle designers' feathers. And
Dangerous rigorous

Katherine McCoy, P. Scott Makela, Mary Lou Kroh, 1990

Bilateral System ｜ 雙邊對稱式系統

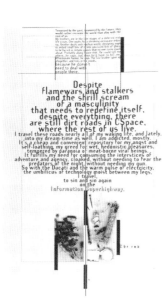

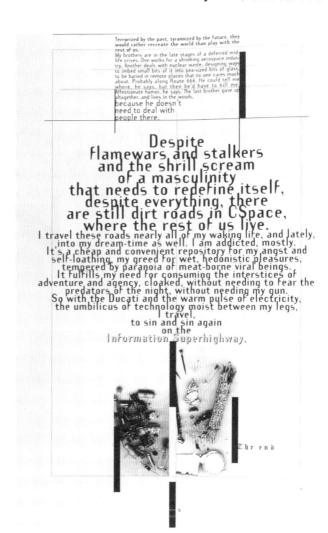

這設計是取材於《Emigre》雜誌，設計者蓋兒·史瓦隆 (Gail Swanlund) 在頁面呈現出發自內心的強烈憤怒。諷刺的是，雙邊排列通常是用在傳統的設計，但這裡卻是用在討論「資訊高速公路」的作品。雙邊對稱的排列，從頁面上方的左右對齊變成靠左對齊，之後又以不規則安排，讓斷行方式呼應文字段落。字型本身似乎在模仿人說話時不規則的抑揚頓挫，使視覺文字彷彿有聲音。這文字先柔和、再大聲，又透過撞擊、重疊來訴說與質疑，最後以黑色的字體寫上「The end」。

Gail Swanlund, Emigre Magazine #32, 1994

 雙邊對稱式系統的試做圖演變 | Bilateral System, Thumbnail Variations

對稱之美是雙邊對稱式系統的特色，但要小心避免構圖變得平凡無趣。設計者很快會進入使用各種常見對稱構圖的階段，嘗試不同的文字方塊形狀。但這時的構圖成果仍稍嫌老套與靜態。把雙邊對稱的軸線從中央偏移，即可創造出新的構圖。這時空間可做出造型，並安排出大量的留白空間。運用留白來構圖，是最有趣的解決方案。這套系統能讓設計者發揮創意，安排留白空間，也能練習使用簡單的斷行、間距、軸線位置不對稱等簡單元素。

初期階段
在剛開始練習雙邊對稱系統時，設計者會探索對稱的安排。軸線雖然仍放在中央，不過行距、斷行與對齊方式，能有許多不同做法。

中間階段
只要把軸線從頁面中央移開，許多初期構圖就會馬上產生非對稱性，呈現不同樣貌。留白空間的比例會變化，讓構圖變得更有趣。

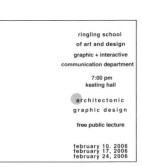

進階階段
在進階階段中，設計者可更自由發揮創意，探索以大量留白、斜文字列、斜軸線等元素來改變構圖。

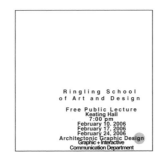
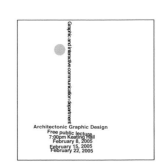

Bilateral System, Thumbnail Variations │ 雙邊對稱式系統的試做圖演變

Thumbnail 1

Ringling School of Art and Design
Graphic + Interactive Communication Department
Architectonic Graphic Design Free Public Lecture
7:00 pm Keating Hall

February 10, 2006
February 17, 2006
February 24, 2006

Thumbnail 2

Ringling School
of Art and Design
Graphic+Interactive
Communication
Department Free
Public Lecture
7:00 pm Keating
Hall Architectonic
Graphic Design
February 10, 2006
February 17, 2006
February 24, 2006

Thumbnail 3

Ringling　School　of　Art　and　Design
Graphic + Interactive Communication Department
Architectonic Graphic Design Free Public Lecture
7:00 pm,　Keating Hall,　February 10, 2006
February　17,　2006　　February　24,　2006

Thumbnail 4

Ringling School
of Art and Design

Graphic + Interactive
Communication Department

Architectonic

Graphic

Design

Free Public Lecture
7:00 pm
Keating Hall

February 10, 2006
February 17, 2006
February 24, 2006

Thumbnail 5

Architectonic Graphic Design
Ringling School of Art and Design
Graphic + Interactive
Communication Department

Free Public Lecture
7:00 pm
Keating Hall
February 10, 2006
February 17, 2006
February 24, 2006

Thumbnail 6

Ringling School

of Art and Design

Graphic & Inter

active Communi

cation Department

Architectonic

Graphic Design

Free Public lecture

7 : 0 0　p m

Keating Hall

February 10, 2006

February 17, 2006

February 24, 2006

Thumbnail 7

Ringling School
of Art and Design
Graphic & Interact
ive Communicat
ion Department
Free public lecture
7:00 pm Keating hall
Architectonic
Graphic Design
February 10, 2006
February 17, 2006
February 24, 2006

Thumbnail 8

Ringling School of
Art and Design Gra
phic & Interactive
Communication De
partment Free Pub
lic lecture 7:00 pm
Keating Hall Febru
ary 10, 2006 Febru
ary 17, 2006 Febru
ary 24, 2006

Architectonic

Graphic

Design

Thumbnail 9

Graphic and interactive communication department
Architectonic Graphic Design
Ringling School of art and design
7:00pm Keating Hall
February 8, 2005
February 15, 2005
February 22, 2005
Free public lecture

雙邊對稱式系統 ｜ Bilateral System

對稱與色調

這兩頁的作品皆採用雙邊對稱式構圖，軸線兩邊只放置文字，不加上抽象元素。圓形是萬用元素，在結構對稱的構圖中常是唯一不放在中央的元素，因此更顯重要。

這個跨頁的範例皆為對稱構圖，文字內容相同，但是透過文字列的位置、斷行與色調運用，遂各自呈現不同風貌。右圖是用完整的文字列，輔以色調變化來點綴對稱版面，同時傳達出訊息的層次。左下的試做圖則是改變文字色調，每隔一行重複一次。右下則是後期構圖，設計者更精心製作出層次，只凸顯幾個字，展現不對稱的效果。

Dustin Blouse

Christian Andersen

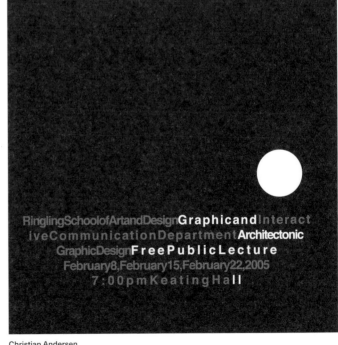

Christian Andersen

146

Giselle Guerrero

對稱與色調

在左圖中，文字列與個別字母的色調會隨機改變，使構圖有變化。色調變化得很自然，營造出空間紋理的趣味。兩行飄浮在版面上方的文字，使用了單一色調並獨立擺放，因此相當搶眼。在左下的例子中，稍微偏斜的文字列顛覆了對稱感，重疊的文字列又營造張力。有趣的是，設計者將其中一行文字顛倒，形成對比。

Giselle Guerrero

左上圖的試做圖

Jonathon Seniw

雙邊對稱式系統 ｜ Bilateral System

抽象元素

在雙邊對稱系統中，抽象元素可強化對稱，營造視覺趣味。右圖中，緊密的文字組似乎在細細的垂直線條上平衡，黑圓圈成為搶眼的非對稱元素。文字靠間距來分組，使紋理有變化；左下圖的紅色線條橫跨版面，在邊緣出血設計，可強調標題，也讓構圖更穩固；右下圖中，細細的方框包圍文字組，並碰觸上方的紅色粗線，使框內文字與演講標題產生強烈連結。

Christian Andersen

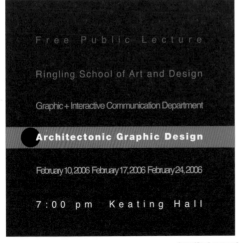

Jennifer Levreault

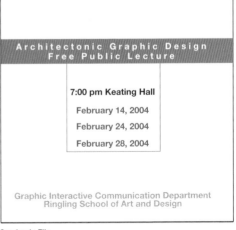

Stephanie Flis

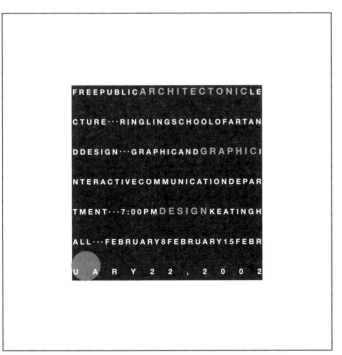

Gray West

抽象元素

左圖是在正方形版式中放一個黑色正方形，將文字緊緊包起來。每一行文字都是大寫，文字列與方形等長，且文字之間沒有間隔。每當文字碰到邊緣，就會被不規則地切斷，重點字則稍微放大，並以灰色做出區別。左下構圖也採用類似的策略，用圓圈來包圍文字組。這裡的文字會在圓形邊緣出血，融入背景。右下構圖的階梯式方塊，是很有視覺力道的包覆元素。

Loni Diep

Loni Diep

雙邊對稱式系統 ｜ Bilateral System

非對稱的抽象元素

這個跨頁的文字構圖在版面上皆為嚴謹對稱，但抽象元素則讓版面有了不對稱元素。本頁的兩項作品，文字構圖皆為單純的雙邊對稱，但延伸到左緣的灰色線條讓設計加分。這線條不僅能創造出非對稱性，還能強調演講題目，產生閱讀層次。

Casey Diehl

Casey Diehl

右圖的前期試做圖

Casey Diehl

Bilateral System | 雙邊對稱式系統 ●

Amanda Clark

非對稱的抽象元素

這頁的設計和左頁單純的設計不同，是
運用大量的抽象元素，產生視覺力道，
創造出不對稱感。這三份構圖皆讓圓形
進入版面空間，並被版面邊緣裁切掉，
因此顯得特別大。

Phillip Clark

Amanda Clark

雙邊對稱式系統 ｜ Bilateral System

非對稱放置

這些作品在構圖上以非對稱的位置擺放
軸線，且基本上以文字元素為主，抽象
元素很少。這裡的視覺趣味來自於構圖
左右兩邊的空間不相等，而觀看者看見
空間比例變化與形狀，會受到吸引。
這些構圖範例都運用了最少量的抽象元
素，產生強大的視覺吸引力。

Dustin Blouse

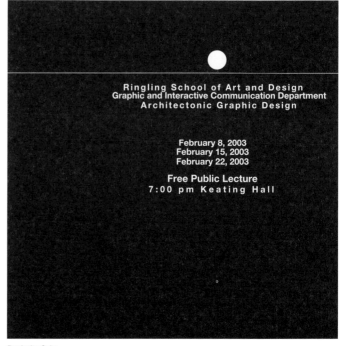

Trish Tatman

Pushpita Saha

Casey McCauley

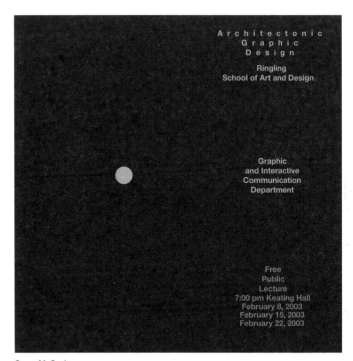

Casey McCauley

Jonathon Seniw

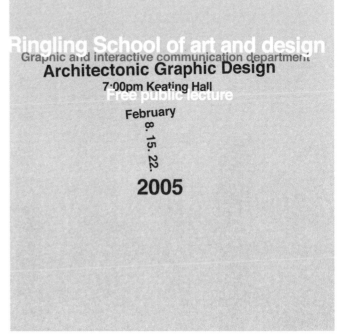

Jonathon Seniw

雙邊對稱式系統 ｜ Bilateral System

非對稱放置

這些構圖都是應用非對稱的軸線及大型
的抽象元素。抽象的圓形與長方形，像
是從角落爬上構圖空間。元素放在角
落，又予以裁切，彷彿暗示抽象元素在
移動，也讓元素顯得更大，因為視線會
自行補充這些形狀沒有顯示的部分。

在這個跨頁的例子中，文字本身的重要
性，反倒不如抽象元素的大小與色調。
雖然重點已變成形狀，但整體構圖的視
覺趣味卻大幅提高。

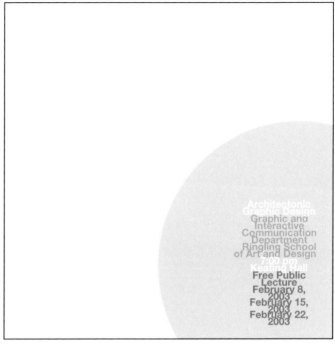

Monique Hotard

Wendy Ellen Gingerich

右圖抽象構圖的試做圖（使用單一字級與字重）

Wendy Ellen Gingerich

Bilateral System | 雙邊對稱式系統

Loni Diep

右邊抽象構圖的試做圖（使用單一字級與字重）

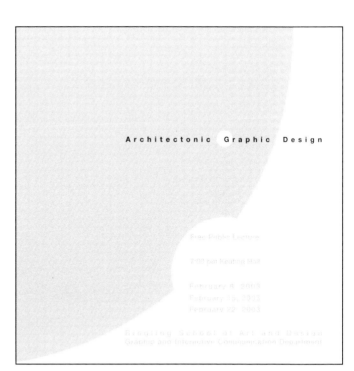

Loni Diep

Pushpita Saha

右邊抽象構圖的試做圖（使用單一字級與字重）

Pushpita Saha

謝詞 ｜ **Acknowledgments**

非常感謝鈴林藝術設計學院的學生貢獻作品，讓我的教學
從單方面授課，變成一同探索創意的過程。
感謝夢娜‧貝格拉（Mona Bagla）、伊麗莎白‧山德雷拉
（Elizabeth Centolella）、克里斯‧哈斯洛（Chris Haslup）的
研究與行政協助。特別感謝鈴林藝術設計學院的教職員發
展獎助金委員會，支持這項計畫。

Kimberly Elam ｜作者｜身兼作家、教育家及知名平面設計師，在
設計教育及實務界著作廣泛，尤其致力於網格系統、字型設計、圖
像設計等領域的專業研究。

呂奕欣｜譯者｜師大翻譯所筆譯組畢業，曾任職於出版公司與金融
業，現專事翻譯。

葉忠宜｜卵形 (oval-graphic)｜書系策畫選書‧設計｜日本京都造形
藝術大學研究所畢業。曾策畫引進知名字體設計師小林章所有字體
設計著作並統籌製作字體設計專業雜誌《Typography 字誌》至今。
設計作品曾入選東京 TDC、捷克布魯諾國際平面設計雙年展。

Zeitgeist Series

1 ｜圖解歐文字體排印學｜Cyrus Highsmith
2 ｜字體排印設計系統全書｜Kimberly Elam
3 ｜本質 Fundamental ｜Emil Ruder（預計 2018 年第四季出版）

Amertume poster, *Bresil* poster, Philippe Apeloig

Ba-Tsu posters, Makoto Saito

Bring in Da Noise Bring in Da Funk poster, Paula Scher, Pentagram Design

Cim poster, Allen Hori

Designing with Time, Dan Boyarski

Despite Flamewars page, Gail Swanlund, Rudy Vanderlans

End of Print poster, *The News You Need* pages, *Die Weiwoche* pages, David Carson

Getty Center Fellowships poster, Rebeca Mendez

Holland Dance Festival poster, Studio Dumbar

Inventonen '82, Inventonen '83, Inventonen '84, Inventonen '96, Bernard Stein and Nicolaus Ott

Life's A Dream, Gail Swanlund, Swank Design

Le Corbusier poster, Werner Jerker

MIT Chamber Music program, Dietmar Winkler

The New Discourse page, Katherine McCoy

Old Truman Brewery poster, Paul Humphrey and Luke Davies, Insect

Serenaden 92 poster, Odermatt & Tissi

Skyline, Massimo Vignelli

10 Zürich Maler poster, *mdmdf* calendar, from *Typography* by Emil Ruder, published by Niggli Verlag, 1960

Vibrato web site, Intersection Studio

Zürcher Künstler poster, Odermatt & Tissi

參考資料 │ Selected Bibliography

Apeloig, Philippe. *Inside the Word*. Switzerland: Lars Müller Publishers, 2001

Blackwell, Lewis. *20th-Century Type*. New Haven: Yale University Press, 2004.

Blackwell, Lewis. *20th Century Type: Remix*. Corte Madera, CA: Gingko Press Inc., 1998.

Blackwell, Lewis and David Carson. *David Carson: 2ndsight: Grafik design after the end of print*. New York: Universe Publishing, 1997

Broos, Kees. and Paul Hefting, *A Century of Dutch Graphic Design*. Cambridge: MIT Press, 1993.

Cohen, Arthur A. *Herbert Bayer*. Cambridge: MIT Press, 1984.

Davis, Susan E. *Typography 23: Annual of the Type Directors Club*. New York: HBI, 2002.

Elam, Kimberly. *Expressive Typography: The Word as Image*. New York: Van Nostrand Reinhold, 1990.

Elam, Kimberly. *Geometry of Design: Studies in Proportion and Composition*. New York: Princeton Architectural Press, 2001. (繁體中文版:《設計幾何學》,積木)

Elam, Kimberly. *Grid Systems: Principles of Organizing Type*. New York: Princeton Architectural Press, 2004. (繁體中文版:《網格系統──字型編排原則》,龍溪)

Friedl, Friedrich, Nicolaus Ott, and Bernard Stein. *Typography: An encyclopedic survey of type design and techniques throughout history*. New York: Black Dog and Leventhal Publishers, Inc., 1998.

Gottschall, Edward M. *Typographic Communication Today*. Cambridge: MIT Press, 1989.

Harper, Laurel. *Radical graphics/graphic radicals*. San Francisco. Chronicle Books, 1999.

Küsters, Christian, and Emily King. *Restart: New Systems in Graphic Design*. New York: Universe Publishing, 2001.

Lupton, Ellen. *Thinking with Type: A Critical Guide for Designers, Writers, Editors, and Students*. New York: Princeton Architectural Press, 2004. (繁體中文版:《圖解字型思考》,商周)

McCoy, Katherine, P. Scott Makela, and Mary Lou Kroh. *Cranbrook Design: the new discourse*. New York: Rizzoli International, Inc., 1990.

Meggs, Philip B. *The History of Graphic Design: 3rd Ed*. New York: John Wiley and Sons, Inc., 1998.

Meggs, Philip B. Type & Image: *The Language of Graphic Design*. New York: Van Nostrand Reinhold, 1989.

Müller-Brockmann, Josef. *Grid Systems in Graphic Design*. Switzerland: Arthur Niggli Ltd., 1981.

Poynor, Rick. *No More Rules: Graphic Design and Postmodernism*. New Haven: Yale University Press, 2003.

Poynor, Rick, and Edward Booth-Clibborn and Why Not Associates. *Typography Now: The Next Wave*. Japan: Dai Nippon, 1991.

Poynor, Rick. *Typography Now Two Implosion*. London: Booth-Clibborn Editions, 1996.

Rüegg, Ruedi, and Godi Fröhlich. *Basic Typography: Handbook of technique and design*. Zurich: ABC Verlag, 1972.

Ruder, Emil. *Typography: A Manual of Design*. Switzerland: Arthur Niggli ltd., 1967.

Samara, Timothy. *Making and Breaking the Grid: A Graphic Design Layout Workshop*. Gloucester, MA: Rockport Publishers, 2002.

Schmid, Helmut. *Typography Today*. Tokyo: Seibundo Shinkosha, 1980.

Skolos, Nancy, and Thomas Wedell. *Type Image Message: A Graphic Design Layout Workshop*. Gloucester, MA: Rockport Publishers, 2006.

Spencer, Herbert. *Pioneers of Modern Typography*. Cambridge: MIT Press, 1983.

Vignelli, Massimo. *Design: Vignelli*. New York: Rizzoli International Publications, Inc., 1990.

Walton, Roger. *Typographics 3*. New York: Harper Design International, 2000.

Walton, Roger. *Typographics 4*. New York: Harper Design International, 2004.

◐ 版權 ｜ **Copyright**

文字排印設計系統 ｜ **Typographic Systems**　　　　Zeitgeist 02

作者：金柏麗・伊蘭姆（Kimberly Elam）
譯者：呂奕欣
審定：張軒豪（Joe Chang）
選書・設計：卵形｜葉忠宜
責任編輯：謝至平
行銷企劃：陳彩玉、朱紹瑄
發行人：涂玉雲
出版：臉譜出版

發行：英屬蓋曼群島商家庭傳媒股份有限公司城邦分公司
台北市中山區民生東路二段141號11樓
讀者服務專線：02-25007718；25007719
二十四小時傳真服務：02-25001990；25001991
服務時間：週一至週五上午09:30-12:00；下午13:30-17:00
劃撥帳號：19863813 戶名：書虫股份有限公司
讀者服務信箱：service@readingclub.com.tw
城邦網址：http://www.cite.com.tw

香港發行：城邦（香港）出版集團有限公司
香港灣仔駱克道193號東超商業中心1樓
電話：852-25086231 或 25086217　傳真：852-25789337
電子信箱：hkcite@biznetvigator.com

新馬發行：城邦（新、馬）出版集團
Cite（M）Sdn. Bhd.（458372U）
41, Jalan Radin Anum, Bandar Baru Sri Petaling,
57000 Kuala Lumpur, Malaysia.
電話：603-90578822　傳真：603-90576622
電子信箱：cite@cite.com.my

一版一刷　2018 年 05 月 ｜ 一版十六刷　2022 年 01 月
ISBN 978-986-235-663-0
版權所有・翻印必究（Printed in Taiwan）
售價：480 元（本書如有缺頁、破損、倒裝，請寄回更換）

國家圖書館出版品預行編目 (CIP) 資料

文字排印設計系統 / 金柏麗・伊蘭姆 (Kimberly Elam) 著；呂奕欣譯
— 一版 — 臺北市：臉譜出版：家庭傳媒城邦分公司發行，2018.05
160面；17*22公分 ── (Zeitgeist 時代精神)
ISBN 978-986-235-663-0 (平裝)
1. 平面設計　　2. 字體

First published in the United States by Princeton Architectural Press, and this Complex Chinese edition was published in 2018 by Faces Publications. All rights Reserved.